OPEN是一種人本的寬厚。
OPEN是一種自由的開闊。
OPEN是一種平等的容納。

OPEN 4/15

臺灣後來好所在
——中美斷交及《薪傳》首演20週年紀

作　　者　　古碧玲
主　　編　　郝明義
責任編輯　　黃孝如
美術設計　　張士勇　　謝富智

出 版 者　　臺灣商務印書館股份有限公司
印 刷 所　　地址：臺北市重慶南路1段37號
　　　　　　電話：(02) 2311-6118／傳眞：(02) 2371-0274
　　　　　　讀者服務專線：080056196
　　　　　　郵政劃撥：0000165-1號
　　　　　　E-mail：cptw @ ms12.hinet.net
　　　　　　出版事業登記證：局版北市業字第 993 號

初版一刷　　1999年2月

定價新臺幣280元
ISBN　957-05-1570-8（平裝）／43244000

OPEN　4／15

臺灣後來好所在

中美斷交及《薪傳》首演20週年紀

古碧玲／著

臺灣商務印書館　發行

目錄

序

舞者之舞

一七八九年，法國大革命前夕，第一齣以庶民為主角的芭蕾舞劇《園丁的女兒》(La Fille Mal Gardée) 在巴黎劇場首演，劇終時觀眾歡呼，齊唱革命歌曲。一九一四年，德軍攻至巴黎附近的凡爾登，伊莎朵拉‧鄧肯在市區劇院著紅衣，揮紅巾，舞出《馬賽曲》，觀眾起立，涕泣高歌《馬賽曲》。

《薪傳》的宿命是一九七八年十二月十六日，在嘉義體育館的首演，適逢卡特宣布美國將與中國建交，和台灣斷交。多年來，許多關於這個舞劇的論述常常離不開「國族」、「民族」，或「國家主義」這樣的字眼。

一九九五年，《薪傳》在北京演出後，在一個座談會中，中國舞蹈界人士紛紛讚賞這是一齣充滿民族精神的作品。我說，編作之時我如果想到「民族」，我一定嚇得不知如何創作。「民族」應該長成什麼樣子，穿什麼樣的服裝，做

什麼動作？我只是以故鄉農民的形象，來說我們祖先的故事。只是這麼簡單。

「民族精神」無法解釋《薪傳》在異國，尤其是歐美，受到熱烈好評的景況。在一百多場公演裡，《薪傳》的各國觀眾總是不自覺地傾身朝前觀舞，在同樣的環節凝重，或歡呼、鼓掌。不同國籍的觀眾在演出後，對我提起，他們個人、家庭，或者國家，也曾強渡黑水。《薪傳》是向逆境打拼反抗的劇場作品，用舞者的血肉之軀。

和一般觀眾不同，我常縮著身子看演出，因為台上喘息掙扎後仍全力以赴的舞者，都是我疼惜敬愛的夥伴。我知道他們的豪情與限制，更知道哪位舞者是抱病或帶傷登台。看過上千次《薪傳》總排、彩排與正式公演，我不為劇情感動；鄰座觀眾啜泣時，我可能狠心記下舞者小小的失誤；而當不同的舞者在舞台上突破他個人的限制，有了奮發的作為，精彩的突破，我泫然。

二十年前編作時毫無感知，演出幾場後，我才發現《薪傳》是齣「殺人」的舞。連續九十分鐘連續不斷的大動作，舞者只能在三次陳達幕間曲「思啊想啊起」的吟唱中，在後台狂喘，同時整理下一段落的道具，或更換服裝。舞者

只能以不斷的呼吸來把舞跳完，來「活」下去。舞至終結，舞者甚至感覺不到身體，只剩呼吸。我想，《薪傳》之所以為《薪傳》，絕不只是那移民的故事，是那狠勁狂飆，那呼吸綿延的氛圍，使觀眾噤然，那要突破肉身極限而捨身的拼搏使觀眾動容。

一九九三年，香港沙田大會堂。謝幕過後，我走到漆黑的後台，聽到走近的腳步聲、喘息聲，汗水的熱氣撲面而來，感知到一顆心臟猛烈脹縮跳動，黑暗中恍然聽到砰砰巨響。那是《薪傳》的倖存者，驕傲的勝利者。

《薪傳》記錄了我和第一代雲門舞者年輕的生命力，以及我們不願臣服現狀的倔強。

一九七八年，雲門六歲。因為主持舞團，我由一個非科班出身的外行，開始學習編舞，取材中國古典或西方現代；編出《薪傳》，我才真正觸及台灣的泥土。作為台灣第一代職業舞者的雲門諸友，為了說服親友，甚至說服自己可以這樣舞下去，內心的掙扎也許遠勝《薪傳》的肉體磨難。《薪傳》的演出，他們扮演祖先，演出自己，受到社會肯定，站在國際舞台上接受異國人士的歡

呼。《薪傳》之後，我們終於可以站在自己的家園以舞蹈安身立命。《薪傳》是我們的成年禮。

我們絕未想到《薪傳》會活下來，成爲幾代舞者的成年禮。

一九九八年十二月十六日，《薪傳》二十歲生日，國立藝術學院舞蹈系學生成爲這齣舞劇第五代的舞者。

《薪傳》死不了人。學生們的體能技術都勝過前人。但，這是住公寓，看電視，吃麥當勞長大的一代。其中有些人參加大甲媽祖遶境徒步進香活動，走不了半天便坐上車子全程「觀光」。這是講究自我，流行耍酷，「誰怕誰」的一代，偏偏《薪傳》要求舞者動作劃一，呼吸一致……指導老師幾乎和學生一樣擔心，害怕。

然而，年輕是沒有世代之分的。三個月排練後，學生們收拾起害怕，面對了挑戰。

斷交二十年間，除了外交困境仍無起色，台灣經濟快速成長，政治日益民主化，文化藝術也逐漸培厚，彷彿印證陳達《思想起》中「台灣後來好所在，

「三百年後人人知」的預言。《薪傳》二十年祭的十場演出中，年輕舞者接下薪火，團結奮勇，騰躍出充滿青春活力的表演。老少觀眾宛如參加節慶，擊節歡呼，掌聲雷動。那是十場熱情燃燒的歡慶。

學生給我的卡片寫道：「透過《薪傳》的排練與演出，我們長大了，看到的不再只是自己，還有別人！」他們的臉龐清淨光華，不復再有缺乏自信或慵懶苦悶的陰影。他們給自己印製了「薪傳第五代舞者」的Ｔ恤。學生們勇渡黑水溝，在專業與人生歷練更上層樓，老師們以及前四代《薪傳》舞者備受鼓舞。

我一直認為舞者是人類最動人的標本。要精瘦，要吃得少，要像體育健將跳得高、蹦得遠，還要有耐力，像音樂家那樣精確敏感，還要像戲劇家那樣婉言輕語或雄辯滔滔。汗水淬煉出來的肉身在舞台上放光，娛樂，拂慰，甚至激勵觀眾。舞者是低薪的行業，他最大的報償是在燃燒中完成自我。

《薪傳》是燃燒的舞者之舞。

沒有舞者，哪有編舞家？

《薪傳》二十年之後，我只是在場燈熄去後的劇院裡，縮著身子爲舞者祝福，向他們致敬的觀眾。

感謝古碧玲爲《薪傳》作傳，還給這個舞劇一個血肉的生命史，那是關於一些人，一些面對的志氣，在困頓以及較好年代的台灣。

一九九九年一月一日

作者序

怎不思量

一九九八年十月底某一天，甫從德國歸來的林懷民先生突然給我一通電話，問說：「願不願意接下寫《薪傳》二十年的工作？但是必須趕在十二月十六日出版。」他是那種你很難對他說「不」的人。

記起十八年前，與同學擠在青年公園裡，在人挨著人的溽熱夏夜裡，曾經被「雲門」所跳的〈渡海〉震撼得目瞪口呆，那是青春歲月的一次文藝啟蒙；恍恍然又憶起中美斷交時，懵懂的自己那種栖栖遑遑不可終日的心緒，嘴裡只能應好了。

《薪傳》是一支如此濃烈壯闊的舞劇，截稿時間的壓力，所涉及其中的龐雜人事與時空，而我慣常偏好淡然的筆調是否能抓到這支舞蹈的精髓？不禁開始後悔自己的輕率莽撞了。

蒐羅關於《薪傳》的過程中，不免會被《薪傳》那強勁的力道所感染，一次次勾連起年少時的記憶──父親常說起當年從彼岸隨學校乘船來台灣，淚濕滿襟地叩別祖母，在海上漂流多時，因為沒有食物了，只能喝自己的尿。當父親提起這些故往時，我心中總想著：「眞是噁心！」後來聽母親說，父親經常託人輾轉從香港帶錢到大陸老家，當時正是一九六五年「文化大革命」前後。當祖母因為飢荒餓病而死的消息傳來，父親日日夜夜面北哭腫了眼睛，連著一個多月唸著自己不孝……。

家父的經歷像所有上一代移民的典型例子，年少叛逆的我聽了往往覺得很煩，聽多了，心裡嫌惡地想：「老是說這些沒營養的！」

《薪傳》是我當文藝青年時的某一齣觀賞過的演出而已，當時確實曾經情緒激動過，畢竟都不知擱在腦中的那一個位置了，有點生疏。時隔多年，到藝術學院看學生練舞，坐在舞蹈系的排練場看著老師認眞的指導著，學生們當中卻有幾位吊里郎當，時而嬉鬧玩耍，不太進入狀況。才不過剩下一個多月的排練時間，他們那零零亂亂的動作，令我暗暗為他們擔憂起來了，深怕他們根本無

法體會先祖開台的精神，演出時會難堪，在場指導的林老師則時而怒斥學生，時而誇讚他們的領悟力——。往後的日子，聽說這些學生在夜夜操練之下，傷兵累累，狀至慘烈，「跳舞」真不是一件輕鬆的工作。

逼近十二月十六日公演前，林老師又叫我再來看學生們的排練，他說：「他們現在跳得很好了，妳一定要再來看一遍！」當日我穿過劇場的舞臺時，他們正在排練〈拓荒〉，一張張年輕乾淨的面孔，專注地揣摩著動作，雙足盡力張開飛躍，嘴裡喊著：「嘿喲！嘿喲！」出場，動作好得令人驚訝，已不知多久未曾在看任何演出掉淚的我，淚水竟然不設防地流出來，這些講究「個人主義」的Y世代果真懂得這齣舞劇的意涵了，才能把這齣舞跳得血肉分明，即使是看排練，都忍不住拍酸了手、喊叉了嗓子。

十二月裡，第五代舞者跳完《薪傳》後，書還未出。一月初，林老師託人捎來這次參與的學生所寫的報告，更改變了我對這些「肯德雞」世代的觀感。

讀著他們的報告，眼角悄然濡濕了——

「突然耳邊傳來一陣『巨響』……『停！你們在跳什麼？這是在跳舞嗎？』

剎時，一片寂靜！林老師向樂團道歉，林老師的這一『驚人』舉動，令我們不知所措……練得多累人，花了多少心思，我也不想再繼續下去了，只覺得林老師今晚的歇斯底里，情緒不定，加上第一次進劇場跳《薪傳》，還要一心多用時，快瘋了！──想放棄的嘉琪。」

「剛開始排練，由於我們的生長環境是如此優渥，一點也感受不到祖先開拓蠻荒的那份力量是這樣的堅忍不拔，勇往直前……，他們的辛苦只為「薪傳」，只為了給下一代更舒服的家，他們平凡中的偉大，是我們這一代誰也不會、不曾緬懷和感恩的……。

「……腰痛得連刷牙都難，骨刺的錐痛，膝蓋關節的喀喀作響，淤青累累，但還是不甘就這樣放棄……今晚的首演，大家的凝聚力可怕得驚人，心中只有一個感覺，好快樂，好快樂……當跳到〈渡海〉時，在一旁拉的我被大家的真誠、認真，和發自內心的激動給感動了，我和銘元、樹豪、孝萱四個人在一旁都哭了……，不是因為觀眾的掌聲而高興落淚，而是大家的投入，彼此感動到

彼此。

「……在幕裡，大家一直喊著：『加油！加油！』國昌和毛毛說我們在舞台上整個的氣與力，令他們一起雞皮疙瘩……謝幕時，眼眶已滿是淚水了，一結束大家相擁而哭，好…好…好激動，受不了了，痛痛快快的哭吧！還有四場，大家一定要把那股氣一直留到最後一場！——內心交雜許多激動的嘉琪。」

「面對著這樣一種密集的操練方式，心中是忿忿無法接受的，一個禮拜五天的排練，再加上一些課業和額外的排練，幾乎將所有的時間佔滿。因而在這樣的一個過程中，時常出現在腦海中的，便是那想要放棄的念頭，我想每個人都有一個堅持的理由，在你無法找到這樣一個價值所在時，面對你的，就只是持續不斷的煎熬。

「……我想舞者都是很好騙的，只要一上了舞台，這所有的痛苦馬上忘記了二分之一。但是當然沒有這麼單純到只要有掌聲便忘了一切，那更讓人鼻酸心動的，是人和人之間的感動與交流，這樣一支舞，呈現在大家面前的，是所有人共同的堅持與依偎，沒有了一個人便少了一個支持，並不是他一個人在支持

這個作品，而是去支持這樣一個生命。──俐伶」

「就在大家又一次完成整個舞作的疲憊喘息中，林老師毫不留情的告訴我們這一組的表現是如此的不敵第二組，年長一屆的我們竟然比學弟妹來得差，……早已知道我們已失去此次演出最重要的時刻──首演的機會，將由第二組演出，林老師也要求我們暫停畢業製作的工作，真的太霸道了！

「……我想大家心裡都不是滋味，一點也不好受。……第二天大家果真是戰鬥意志旺盛，一心一意要把今天當成真正的首演──晚上的演出果真如此，大家都非常的high，不斷的相互加油打氣，就在〈拓荒〉四人舞結尾進幕的jell，我卯足了全勁向前衝刺，結束進幕來不及煞車，整個人外加腳勾到的雅嵐學妹，二人一起撞牆，我的左額角就這樣撞了一個大包。我當時痛的跪在地上，眼淚馬上不爭氣滴了下來，但我連哭的時間也沒有……為了怕冰敷使妝糊掉，我決定放棄，等演完結束再來冰敷，就這樣我告訴自己忘卻額角的疼痛，繼續演出……

「沒想到我很快就要離開這個『甜蜜的折磨』，竟已是最後一天的演出，大

家想到再也沒有機會跳《薪傳》，內心似乎有點不捨，這真是一種非常奇妙的心態。每個人為了《薪傳》早已是身心俱疲，渾身上下大小傷——灼英」

「有一天林老師的出現讓我萌生了放棄的念頭，老師說的每句話我都聽得懂，但我未必能做到，震耳的斥責聲，讓我的疲倦更疲倦，無力更無力，不知所措變成手足無措，好慘！

「終於在第一次連排後嘔吐成河（不！該是瀑布，因為是從三樓到一樓），不敢想像從來沒有的勞累……。

「首演，十二月十六日，當觀眾，真的被感動，感動的哭了，哭了好久，三個多月的努力都只為等待這一天的到來，現場的氣氛震撼了我，同學彼此一路過來，真的露出了一點人味，越來越像活人，像活著的同船人，一家人；林老師對我說：『我好喜歡看你們哭，因為你們都太會壓抑自己了。』三個月來的壓力和委屈，一口氣全藉著感動的名義宣洩出來，好久都沒有哭了，哭的這麼久，也好久都沒有同學的感覺了，一種心靈上支持關心的感覺……想告訴大家美蓉老師說的話，她說：『你們都是這個時代最棒的孩子。』——樹豪」

「乘船「渡海」的決心與回首的內心糾葛，我彷彿回到了斗南火車站的月台上，從國中開始，經歷了嘉義三年，台南三年，台北四年的求學生涯，每每是火車將我帶離家，讓我揮別我的家人。無論我是否真的想離開，想邁向舞蹈的世界，或者其實我不想離去，然而時間一至，終究來到了月台上。每次都是母親載我去搭車，而我每每過了剪票口，踏上了月台，母親嬌小的身影仍在遠處入口處，翹首遠望，守候著我直至火車離去為止。異鄉求學以致不得已離去家園的心情，幻化為〈渡海〉回首中的 contraction 及 release，我彷若又見在遠處守候送別的母親。──佩珊」

「我不知道全長九十分鐘的舞作，哪些部份可以感動觀眾，我只知道，每當跳到很累很想哭卻又要展開笑容時，是最感到難過的，那時身體已不是你所能完全控制的了，沒有太多力氣思考什麼，只知道跳吧跳吧！這當中有老師的支持鼓勵，更有我們之間的鼓舞，像是一家人，同一條船上的人，共同奮鬥一起撐下去。從來沒有一支舞把我們繫得如此緊密，因著《薪傳》，我們一起排練，一起生活，一起呼吸，一起走過每一天，歡笑在一起，痛苦在一起。──詩

「在旁休息時，我已經覺得肌肉在顫抖，不知是冷而抖，或是已經無法控制自己的肌肉，在這休息之中，林老師告訴我，以後上課要更認真，讓自己做更多，以訓練自己的體力。之後，如果有空堂、且在我體力可負荷下，我一定去多上一堂課，因為我想把它跳完，我不想被它打敗。

「我們首演那天，我提出一個建議，那便是大家把身體往中間撲，並且伸出彼此的雙手，此時感覺就像一朵向日葵，而我們手搭著手，眼神看著每個人，我便說，你看你眼前的人，都已不是藝術學院的學生，而是活在《薪傳》裡的人，且我們都是一家人，共乘一條船，所以我們必須共患難，且在旁邊準備時不要糾正和提醒別人的錯誤，因做過就算了，在旁只有加油聲，因加油聲是可以彼此激勵大家的士氣……。在做完〈渡海〉後，我又落淚了，且我是用爬的進幕，因無法控制自己，那時怕自己的情緒影響到別人，所以躲在旁邊調理自己，沒想到還是被發現，就這樣，大家在後面哭成一團……尤其當林老師出來

婷。」

謝幕時，那種百感交集的觸動讓我更加激動……。——「銘元」

太多動人的感觸書寫在他們的報告裡，這已不僅是一支舞而已，這些年輕學子們因為《薪傳》而懂得照顧疼惜別人、反省自己，運用群體的力量來完成一件工作，在這個世代是如此稀有的表現，他們果真體悟到陳達《思想起》歌詞的含意：「大陸過來咱台灣，子孫隨阿爸你來勞煩。我們也得開墾呀，給你們後來的活，你們嗣小後來的啊，心肝不知生成什款？」寫《薪傳》實在是我的一個轉機，使我對家裡那本族譜中記載的一切，得到一個從容的機會去重新認識，不再只是父親的故往而已了，明瞭那種「佳期悵何許，淚下如流霰。有情知望鄉，誰能鬒不變？」的情懷。

感謝「雲門舞集」的張宏維、溫慧玟，第一代舞者鄭淑姬提供珍貴資料，與所有提供資料的人士。特別是舞者與幕後工作人員的精彩演出，成就臺灣作為一個好所在。

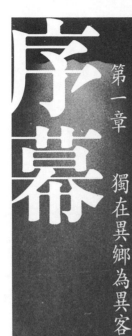

序幕

思啊想啊起⋯⋯
祖先鹹心過台灣
不知台灣生作什款？
思想起⋯⋯
海水絕深反成黑，
在海山浮漂心艱苦。

——陳達《思想起》

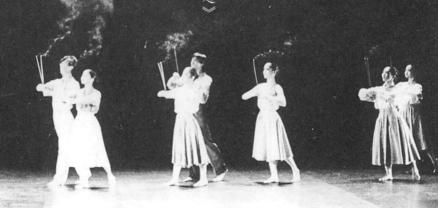

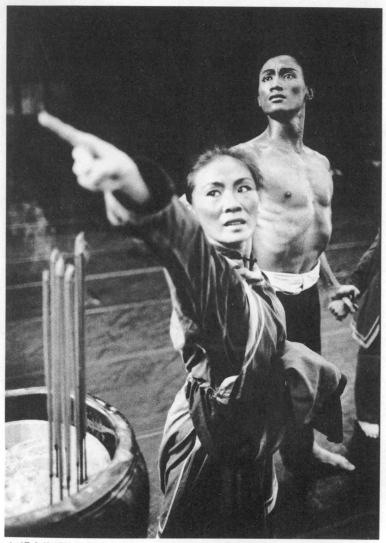

▲ 婦人的手決絕的指向台灣。（李靜君、宋超群與團員）　　劉振祥攝

▶ 前頁圖片說明：《薪傳》由一群捻香的年輕人揭開序幕。　　謝春德攝

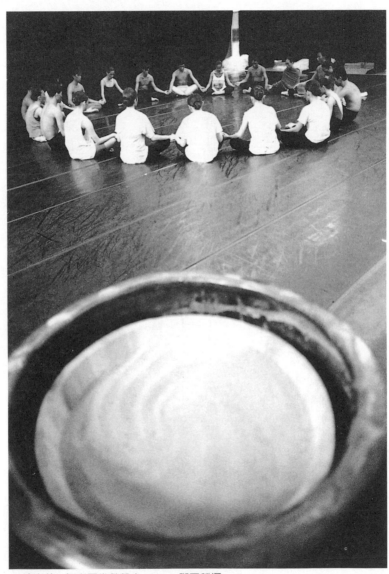

▲ 演出前，舞者團坐發聲中。　　鄧玉麟攝

一群身著時裝的年輕人在黑暗中點亮了手中的香枝。香煙裊繞的氳裡，他們向祖先跪拜致敬；把香枝插在台口的大水缸後，逐一脫去時裝，顯出穿著在裡層的先民服裝。在這項更衣的過程裡，舞者轉化為先民角色，踏上祖先曾經走過的患難歷程。

初入冬時，一九九八年十一月，關渡國立藝術學院舞蹈系，微微的涼意襲來。走進舞蹈廳，卻是熱氣撲面，只見二十來個二十上下、臉上著妝的男、女學生使勁舞著鮮紅的彩帶，齊喊著：「嘿！嘿！」年輕的身體朝上向後弓疾速躍起，汗水凌空呈拋物線狀揮出去。

「我沒看到牙齒！好像葬禮一樣！」林懷民扯著嗓子。舞臺上雙頰年輕飽滿的孩子們立刻擠出笑臉，配合著迅捷但不盡整齊的動作，戮力把彩帶以手臂的力量擲上空中，煞時彩帶旋舞，猶如一片紅浪撲天蓋地來。

「妳的腳抬得不夠高！再來一次！」孩子們沒人敢造次，各個臉小小的賣力舞著。「吐氣、吸氣、吐氣、吸氣，因為到這個時候人已經死了！」林懷民斬

釘截鐵的：「完全靠吐氣、吸氣來維持！我要聽到吐氣、吸氣的聲音！舞跳到這裡，腳都跳不動了！所有《薪傳》都要靠腰，耗背吐氣休息！」

休息片刻，孩子們全身汗透，杵著彩帶柄借力休息著，那彩帶柄好似接力賽的棒子，已經交接到第五代舞者手中了。十二月十六日，舞蹈系年輕的學生就要登台演出林懷民的《薪傳》。這一場接力賽居然也跑過二十年了。第一場賽程上場恰好是一九七八年十二月十六日，中美斷交的日子。

＊

在《薪傳》第一百四十一次演出前，讓我們把時間重新挪到二十年前。

那是一九七八年春天，紐約西五十八街一戶小公寓，房間挨著一個小廚房，破破爛爛的、灰隨時會掉下來，有點荒涼，蕭索得適合回憶整理自己。

前一年的九月十五日於台北國父紀念館，演出舞作《盲》的時候，林懷民一個騰躍落地，小腿肚肌肉碎裂，音樂繼續流洩，他咬著牙把舞跳完。

回到後台，善感的舞者鄭淑姬當場急得淚下，原本該繼續舞出下一支《哪

吒》的林懷民讓舞者們以《白蛇傳》代替。舞者冷靜上台後，化妝間裡只剩下

他，空蕩蕩的，腿腫了一倍大，和著心裡的疲累，痛楚一陣陣向上攀爬。

那一夜，林懷民敲開醫師門，針灸再針灸，支撐了接著的三場演出。

那一夜，「雲門舞集」已經走了五年了。才三十歲，舞者早在背後以「老

林，老林」的叫他。一九七三年，二十六歲那年，林懷民創辦了華人世界的第

一個現代舞團。在這之前，他沒有參加過職業舞團。

有了「雲門」後，他始終載浮載沈於舞團的喜怒哀樂裡，如業障未了不得

上岸。

五年積累，在一夜間爆發，針灸救不了他，需要真正的休息治療。

「我這個人是不會生病的，除非我不能負荷更多精神壓力，才會崩潰。我每

生病，必有精神上的前兆。」日後回首，林懷民了然於心。

一九七七年九月，林懷民將「雲門」交給舞者經營，飛往加州洛杉磯大

學，擔任駐校藝術家，停留四個月。第二年，紐約JDR三世基金會邀他去紐

約考察，他欣然接受。紐約是七〇年代初習舞的城市，這回重返，卻是一趟藝

術與治療之旅。

ＪＤＲ三世的獎助金包括了保險費，他天天去復健；因為腿傷未癒，不能亂跑，只能去看舞和在家裡讀書。

有一天，他收到現任《時報週刊》董事長的簡志信寄來給他的《時報週刊》創刊號。年輕熱情的記者林清玄寫了一篇宜蘭雙龍村龍舟賽的報導，讀了讀，林懷民抱著雜誌哭了起來。那是他第一次看到了台灣的風景、台灣的民俗，用精美的彩色印刷、大篇幅的呈現出來，心裡很是感慨。在哭泣中，他才意識到自己非常想家。

不太愛交朋友的林懷民，在那段時間，過得更加沈寂。他開始琢磨一些創作的理念。開始回顧一些以前沒有時間想的童年往事。十四歲開始寫小說的林懷民，年少時崇拜那些厚厚的蘇俄小說，沈醉於其中的家族史。他想寫自己家族的故事。

林懷民的先人來自福建漳州，到了他，林家已世居台灣七代。故鄉嘉義新港，距離「笨港十寨」遺址，只有十分鐘的車程。

明末福建沿海受困旱荒的百姓，為了尋找一條生路，不顧政府「片板不准下海」的禁令，鋌而走險，乘坐一種名為戎克船的大型帆船，橫渡台灣海峽。

戎克船簡陋，只能聽天由命，十個移民中往往「六死三留一回頭」，艱險恐怖的台灣海峽因而有了「黑水溝」之名，卻擋不住要掙一口飯吃的移民。

明代天啓四年（西元一六二四年）顏思齊等人提出「人給銀三兩，三人給牛一頭」，吸引了無數漳泉人離鄉。他們在今天新港與北港之間建立了「笨港十寨」。

漢人往來台灣歷史久長，但總是來來去去，或零零星星，「笨港十寨」是第一批落地生根的集體移民，也是漢人在台灣建立基業的開端。清嘉慶四年（西元一七九九年）大水沖毀了笨港街，村民移居地勢較高的蔴園寮，發展出今天的新港。

林懷民自幼聽到大人講述「柴船渡黑水，唐山過台灣」的歷史，也知道甲午戰爭之後，前清秀才的曾祖父帶著家眷回返唐山的故事。坐在紐約公寓裡，林懷民追憶童年聽來的故事，成長年代看過大家族成員在時代變遷中的遭遇，

卻有許多空白無法補足，而經常在睡眠中起坐苦思。他慢慢意識到，無法用筆寫出自己的家族史。然而那些思鄉的懸念逐漸凝為死生契闊、非講不可的台灣祖先移民故事，不是一本書，而是一齣史詩舞劇。

想家的時候，林懷民常看《紐約時報》，買了報紙，先找與台灣有關的新聞，一直記掛著有事情要發生。

一九七一年，國府退出聯合國，外交節節敗退，中共在國際舞臺則步步前進。

隔年，美國總統尼克森訪問大陸，與中共簽署「上海公報」。這一年裡，中日斷交。

一九七三年，美國通過立法，賦予中共官方代表機構法律地位。

一九七五年，蔣介石崩殂，全台民眾頓時如失怙孤兒，「萬歲」的蔣總統居然也有天年大限，全台如喪考妣整整黑白了一個月。

到了一九七八年，中共與美國往來密切空前。那一年八月，大陸的一個表演訪問團到了美國甘迺迪中心、林肯中心等劇院演出，節目包括民間舞、京

劇、歌唱，甚至連《紅色娘子軍》的三人舞這種樣板芭蕾亦悉數外銷。

那時，林懷民已經知道了，局勢對台灣不利：「文化交流往往是作為兩國友好建交的暖身。蘇聯和美國關係若好一點，俄國芭蕾就到紐約演；沒有，表示關係不對。」

在國外他想的無非是這些。日子就在看舞、物理治療、彩色的《時報週刊》與《紐約時報》中度過。於是，在「雲門舞集」八月的秋季公演裡，林懷民悄然出現在高雄演出的後台，鄭淑姬、何惠楨、吳秀蓮、吳素君、林秀偉、王雲幼等女舞者嚇得驚叫：「他回來了，還在下面檢查我們自己編的舞！」悲歡交加地哭起來了。

＊

從美國回來，林懷民居然向簡志信提議：「派人去海上和那些漁人走一趟，然後寫那些漁人。」簡志信用不可置信的眼神看著他。之前，林懷民也到山上去探訪那些伐木工人，這些都隱伏著《薪傳》冒芽的因子。

十個月的休息跟沈澱，思考出《薪傳》的原型。

一個風雲際會的時代，總是由一群充滿理想色彩的人，加上環境的催化，共同撞擊出來的。台灣戰後出生的第一批「嬰兒潮」留學生：作家、畫家的奚淞在一九七五年，詩人、畫家的蔣勳一九七六年，引領校園民歌風騷的李雙澤於一九七七年，還有台灣大學城鄉所教授夏鑄九等都陸續由西方世界回台，蔚成一股戰後新生代返台的新浪潮。

七〇年代，周遭的環境對台灣如此不利，台灣外交被孤立的事件紛至沓來。那氛圍讓這批新銳赫然發現，自己和台灣的關係疏離得可以，他們從小讀的是文天祥的「正氣歌」、岳飛的「滿江紅」、林覺民的「與妻訣別書」等，「念天地之悠悠」中無從感念台灣之悠悠。

蔣勳去巴黎後才體悟到自己的鄉愁不在母親的陝西，也不在父親的福建，是刮颱風、下豪雨的台灣環島之旅。台灣在內憂外患裡，所有的氣氛都在醞釀一首台灣史詩，李雙澤在淡江帶領學生唱「美麗島」、「少年中國」，外省籍的畫家席德進帶著建築學者李乾朗、攝影家謝春德及林柏樑記錄著全台灣的古蹟

調查。

祖籍上海，兩歲來台灣的《漢聲雜誌》主編奚淞趕在這批浪潮回流。他意識到台灣地位的危機感，外在動盪不安的壓力反而讓大家對土地的感情得以抒發，「台灣人會那麼拼和這種危機感有關，覺得任何東西隨時都會灰飛煙滅。」二〇年後奚淞說。

這些亟欲整理拾掇台灣鄉愁的知識份子時時相聚，互相撞擊出驚人的火花，共同為台灣貢獻棉薄之力，《薪傳》集結了當年文化界的新銳，那種情誼只能讓九〇年代的人欣羨不已，卻再也回不來了。

打算編先祖移民舞劇的林懷民倦鳥知返後，與正從雜誌的田野調查裡重新認識台灣的奚淞，談起自己的心緒，「奚淞永遠是朋友中最安靜的、最友善的，是我們這些朋友的避風港，他那個角落永遠是安靜的，當我們這些王八蛋在台北街頭亂七八糟時，他那個角落總有生活和生命，而且很安靜的、在滋長著一些小樹或盆景，和新的畫作。」林懷民描述眼中的奚淞。

那時候奚淞家住在新店，從他家到新店溪，有一片田，夕照下的新店溪

畔，閃爍著即將收割黃燦燦的稻禾。林懷民就在那片奚淞經常與友人散步、游泳的新店溪河床邊，拉開了《薪傳》的訓練模式。

二〇年前，新店溪畔的芒草搖曳，野薑花幽香，野百合挺立，間或有白鷺鷥展翼來去，偶爾見原住民小學童以簡陋的釣具杵立垂釣，河水清澈透淨，大大小小的鵝卵石滿滿河床。《薪傳》這支講述三百年前先民穿過台灣海峽，在台灣落地生根的舞劇，就在這片野地裡得到的答案。

唐山

第二章　勞動者之歌

思想起……
黑水該過幾層啊，心該定
遇到颱風攪大浪，
有的抬頭看天頂，
有的啊，心想那神明。

————陳達《思想起》

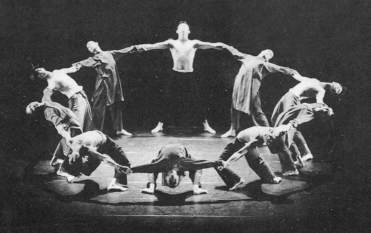

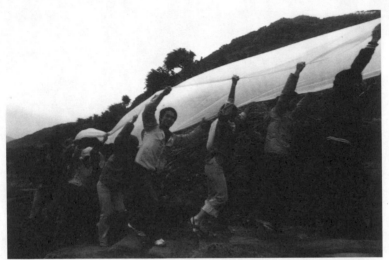

▲ 佳洛水的野外訓練，眾人在狂風中手持著一塊塑膠布，體驗祖先迎風破水，
　飄洋過海的心情。　　霍榮齡攝

▲ 所有人攜手坐在狂濤拍打的岩石上，張大嘴「啊……」。　　霍榮齡攝

▶前頁圖片說明：舞者手繞圈，有如拉縴的縴夫。（王維銘與團員）　劉振祥攝

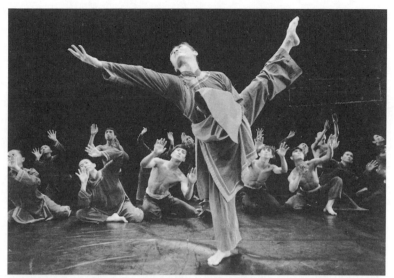

▲ 懷抱一方紅巾的婦人伸手指向遠方。（李靜君與團員）　　劉振祥攝

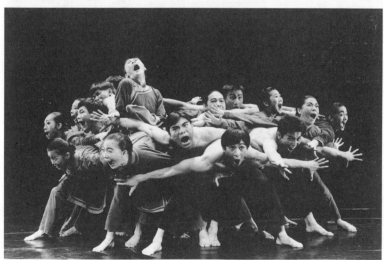

▲〈唐山〉一景。（李靜君與團員）　　謝安攝

舞者跌地翻滾、爬行，逐漸站立起來。他們分散又聚集，像拉縴的縴夫，手連手繞圓。一個婦人翻出一方血紅的布巾，她俯首關愛的端詳、呵護，彷彿那是她的嬰兒，復又昂首瞻望。

幾番掙扎之後，她堅定了步子，抱著孩子，剛毅的向前走，眾人跟隨她前進。婦人決絕的指向遠方。

「我要做的是：現代人的祭儀。把舞蹈、音樂、心理學、人類學……各方面的知識與技術應用起來，透過一些原型延伸出來的觀念，舉行祭儀。祭儀有特定的目的與形式，我們不在拜神，但與自然、環境，甚至祖先是息息相關的。」

林懷民在一九七八年二月及四月分別在舊金山、紐約與美國前衛舞蹈家安娜‧哈布林對談，安娜做了以上的表白。

這個舞團每個月在野外做「滿月之祭」；有人生孩子，做「生之祭」；有人母親過世，做「悼亡之祭」，喪母的人用舞蹈抒發內心的悲哀，由旁人的觸摸與關心得到安慰，參與人尖銳地思考母子、家庭、生死的問題，得到一份啓示

和力量。兩度談話益加堅定了林懷民編作台灣史詩舞劇的意念。

來自生活體驗的力量不時牽濫著林懷民，腦子裡時而浮現昔日新港的生活景象，讓年輕氣壯的林懷民編起舞來不假思索，氣力十足。

雖然少小隨父母遷徙，未曾住在鄉下，逢寒暑假林懷民總要回新港，一住多時。雖沒有親手種過稻，對於耕種這件事卻挺熟悉，從插秧、除草、拔稗子、收割、去梗、曬穀，一直到儲存進稻穀倉裡面等各個流程，無一不曉。

「我阿公看診的店口前有一處亭仔角，天未亮農人就批來耕作物，賣各種農產品。他們帶著斗笠，臉黑呼呼的，皺紋固定嵌在黝亮的皮膚上。」林懷民觀察鄉民入微，「因為長期都蹲著，更為了站穩，農民們的大拇指一定是張開的。指頭上和腳上都有很多的傷，傷結成疤；吃東西時蹲坐在長條椅上，他們的姿勢都和地板有關。」

後來分析自己揣摩舞蹈動作時，林懷民發現自己不是用大腦思考，特別是《薪傳》，根本是從記憶的母體裡跳出來的。「這完全從生活裡出來的，我祖母、外婆每天都要拜祖先、拜天公，透早、透晚，燒茶、供水果，這些都是生

活裡面的必經的儀式。」在《薪傳》的輪廓還未全然勾勒前，潛意識裡他彷彿已決定要從點香揭開序幕。

＊

林懷民療傷進修的那段時間，由第一代舞者葉台竹暫代團長，在「蘭陵劇坊」創始人的心理學家吳靜吉與音樂家樊曼儂等人的鼓勵下，把演出的疆域拓展到南台灣的嘉義、台南、高雄去。沒有林懷民的日子，舞者們努力長大，和當時台灣的處境十分貼近，「自立自強，處變不驚」，不管成不成熟，他們努力編作了十來支舞碼照常公演。

追憶往昔，葉台竹說：「林老師一回來，就說要編一支舞，名字還沒有定。以往我們跳的舞都是從平劇或者從音樂出發，動作可能來自瑪莎・葛蘭姆的轉化，大部份的舞都已經有一個呼之欲出的形式存在了。那一次就說要從生活裡出發，從實際工作裡面、勞動裡出發。」

雲門第一代的舞者們都是出身市井，何惠楨的爸爸是苗栗鄉公所一個基層

的公務員，吳素君的父母賣自助餐；葉台竹的父親是軍人，劉紹爐是竹東的客家農民子弟。他們從來不是嬌滴滴、茶來伸手飯來張口的金枝玉葉，演起受苦受難的先民還有點神似。

既然講述移民的故事，任何國家的移民人口總是男性多於女性，可惜陰盛陽衰的局面讓這支舞有點開展不起來。當年男性舞者總還未被普遍認可，不算是一種正當職業，男性願意投入舞團非常罕見，唯有像師大體育系畢業的葉台竹、劉紹爐、洪丁財等嗜舞如命的男士們從體操轉進舞蹈。

眼看野外訓練即將緊鑼密鼓展開，林懷民正在為找不著男舞者發愁，他讓舞者們去呼朋引伴，只要身懷絕技，不計舞技都張臂歡迎。

第一次到新店溪邊集訓，出現了兩個絕佳的人選：鄧玉麟與蕭柏榆，兩位體操高手。

憶起初見這兩人的情景，林懷民眉眼含笑道：「他們這兩個人那種年輕的樣子，我到現在想起來都還十分感動。」生就一副標準台灣小孩的樣子，憨憨的，不太愛講話，個子不高，精瘦而黑，他們都是體育國手，眼睛都亮亮的，

好像林懷民熟悉的故鄉農民。「他們給我很多靈感，很接近我要做的這件事，他們兩人出現就像是拍定裝照般。」

被暱稱為阿蕭與阿麟的兩個大男孩入雲門時，都已在教書了。

蕭柏榆退伍後，進成功中學教體操。已在雲門跳一、兩年的學弟洪丁財央他來參加雲門，他回說：「跳舞可好嗎？」死黨鄧玉麟剛從師大畢業，正在桃園龍潭國中教書，住在宿舍裡，閒得發慌。兩人半信半疑拿著洪丁財給的兩張票，看了場演出，兩名體操高手覺得挺有趣的，準備去玩玩，當作打發時間也好。

「他們說要到新店河邊排練，我心想：那不和郊遊一樣？」蕭柏榆還記得和鄧玉麟準備了「伴手」，初生之犢似地來到新店溪畔。這一幕，林懷民的記憶還非常鮮明：「他們用塑膠袋裝了一大堆切好的甘蔗，一個人一根。」

同一天裡，既要孩子也要跳舞的吳素君，甫生下第一位「雲門寶寶」小蟬。正是她做完月子的當日，她捎來紅蛋，歸隊練舞。

索瑟的麥秋時令，剛剛收割的稻子佈滿田埂，分食紅蛋與甘蔗的舞者們享

受著收成似的喜悅，林懷民對這支舞的編作更有譜了。

林懷民編舞的習慣會視個人的特質編不同的角色。阿蕭與阿麟就像林懷民欠缺多時的東風，兩人身型比較輕，〈渡海〉的舵手與樁手就編派給他們倆。雲門的女生都很強、很慓悍的，舞蹈技巧很好。阿蕭和阿麟兩個是體操選手，沒學過任何何舞蹈，卻會翻更會滾。

「跳《薪傳》時覺得很簡單，那時候只懂得拼命展現身體而已，所以老林叫你做什麼動作，你就做，做得很豪放、動作很大，比別人好。」已經超過四十歲的鄧玉麟眸眼還是精亮亮的，說起那少年雲門路的日子好像不過是昨日而已。阿麟與阿蕭報到後，有一晚上林懷民讓他們倆留在練舞教室裡，「他先看看我們會哪些動作，叫我們自己做、自己表現，我們盡情翻滾，他大概就是這樣看自己需要哪些動作，從中過濾、發展。」鄧玉麟說林懷民是非常聰明的人，懂得利用資源，先看好舞者本身的特質，他再加以發揮。

新店溪的初次暖身不到幾天，雲門南下公演《吳鳳》等舞作，阿蕭與阿麟經過幾次排練，居然也上場演出。

十月二十九日，雲門結束高雄公演的翌晨，颱風毫不留情席捲台灣，林懷民突然下了一個決定：「我們去佳洛水！」

隨行的奚淞在出發前買了一塊長溜溜的白色塑膠布，即便不太去記事情的他提起佳洛水那一行，依然記憶猶新。「很過癮！」奚淞形容，在海邊與風抗衡，而塑膠布凌風飄拂起來，本身就是一次舞蹈演出，人真正從大自然學到身體的平衡，不是語言，也不是思辯，更不是二手的經驗，對當時舞蹈演出的醞釀極有助益。

狂風驟雨撲打在每個人身上，載著雲門那些年輕人的遊覽車趕在佳洛水關閉前衝進颱風圈裡，在台灣最南端裡體現了與風、雨、海浪等天人鬥爭的感覺。人人小心翼翼走著，頭頂上白布被風撕扯拉鋸著，只要有一個人一放手，白布即刻要凌空飛跑。

是的，祖先們正是這般迎風破水，飄搖海上，前途未卜，生死茫茫，不能後退，唯有前行，一場與大自然的拔河，「夫台灣故海上之荒島爾，篳路藍縷以啓山林，於今是賴」。所有人只能手牽著手，顛躓行進，然後攜手坐在狂濤拍

打的岩石上，張大嘴「啊——」狂叫與暴風雨爭勝，劃破了南台灣的天際。

＊

從佳洛水回來，真正的實地體驗才開始。

每逢週日，雲門舞者與一些好友，蔣勳、奚淞、做設計的霍榮齡、攝影的王信和呂承祚、做音樂的樊曼儂，還有些記者在新店溪河床練功。

「我可以感覺到那年舞者非常用功，他們剛好做完演出，非常疲倦。我們躺在那邊，秋天的風在吹，我帶著舞者到那邊。其實，我並沒有告訴他們，要做什麼，只是希望他們去休息。」

林懷民要舞者在溪邊躺下來睡覺，起初他們半信半疑道：「這怎麼睡覺？都是石頭！」石頭有尖有圓，王連枝回溯自己當初也是一副懷疑的態度，「結果躺下去也滿舒服的，好像有些石頭剛好碰到你的穴道，讓你全身放鬆。」林懷民要舞者們躺下來，與石頭對話，感受和石頭之間的交流。

劉紹爐的妻子楊宛蓉，現任「光環舞集」的團長，參加了《薪傳》最早的

演出。向來只跳優雅芭蕾舞的她想起當日情景，猶然歷歷在目：「芭蕾舞都是有線可循的，每個動作都是規規矩矩的。現代舞卻摸不著邊際，好像只能去做。」那秋日的天氣、空氣奇佳，楊宛蓉緩緩說，「我真的睡著了，睡得很舒服。醒來後，就一起練習，這所有的方式對我都是非常新鮮的，很期待下個把戲是什麼。」

蔣勳忘不了那時的景象，暖暖的陽光，舞者們的身體歪在石頭上睡覺。

逐漸醒來的舞者們在林懷民的號令下慢慢翻身，身體貼著石頭，像蟲一樣，高高低低，慢慢用爬地匍匐前行，感受祖先拓荒墾殖的胼手胝足。

爬行後，林懷民讓舞者緩緩向前傾站起來，再看定一個方向，一步步踏踏實實，不要看地，壓低重心逕自向前走去。當時曾經參加五次訓練活動的記者劉蒼芝這樣記道：「這個動作，舞者們做得很順利，漂亮，各自發展著自己一套站起來的姿態和氣勢的運動。」舞者們輕盈的腳步多少挺出一種舞姿和動作，原有的舞蹈根基不知不覺顯現出來，羨煞了沒有舞蹈基礎的其餘參與者。

舞者的步履越來越熟練，由慢走變成小跑步。「這大概就是所謂的『訓練』

吧。」憶起這段，林懷民如是說。

舞者們無不努力感受自然的脈動，只有一個人例外。當時是雲門行政經理的謝屏翰也被抓公差，同行參與訓練。講起這段，他說自己的臉上還會發燙。謝屏翰說自己從來不是「文藝青年」，不小心闖進雲門這個不是他經驗世界的天地。在舞者們認真體驗「傾聽大地的聲音」之際，他看著舞者努力進入狀況的模樣，「心裡暗自發噱，只覺得好笑，不過林老師叫你做，你就算聽不見大地的聲音，也不敢吭氣。」

「儘量接近地心，感覺石頭給你帶來的種種，」林懷民還讓舞者與頑石玩耍，重複做一個親近石頭的動作，然後做出一個排斥的動作，兩個動作交替進行，很自然形成一種有節奏的舞蹈韻律來。

搬石頭則是體驗力道與培養默契的一環，體會祖先來到沃野千里的台灣，掘石拓荒的情境。

經過難產，調養時間尚不足的吳素君，還無法太劇烈運動，林懷民為她設計了一個孕婦的角色。她初次看到這些石頭心想說：「這塊我一定搬得動！」

豈知一拿根本文風不動，後來換拿小一點的，還是搬不動，「當下才知道勞動要花那麼大的力氣。」吳素君道。

整個十一月都在做戶外訓練，期間又有一位舞者──鄭淑姬懷孕了。

「我大概十一月底，已經懷孕五十天，才知道懷孕了。怕生孩子以後，不能再跳舞，本來我準備拿掉小孩，先生都陪我去了醫院，我卻決定不拿了，才告訴林老師。」林懷民鼓勵鄭淑姬把孩子生下來。

懷孕了，到河邊搬石頭，鄭淑姬還傻傻的跟著搬，一道去的攝影家呂承祚在旁邊看了叫說：「阿姬，妳不能搬呀！」女兒鄉鄉已經在美國上大學的阿姬回想說：「那時候我也傻傻的不知道，也沒有人教我。」

林懷民常說是客家人撐起了雲門的半邊天。當何惠楨和王連枝這兩位瘦削的客家女子搬起偌大的石頭時，一旁的蔣勳嚇呆了，才見識了林懷民口中堅毅不撓的客家女子風範，真確認知了人與土地的關係，以及勞動的力量，「日後她們都在舞蹈上具體表現出來。」

「搬石頭的時候，不准講話，因為林老師要醞釀一種感覺，讓我們靜下心去

經驗東西。」當年還找來樊曼儂來教舞者們發聲，每節唱十五分鐘，劉紹爐

說，「一開始都很安靜，慢慢地有人亂鬧，到了十分鐘後會帶領大家進入高

峰，再漸漸下降，沒有人要求卻很自然地發出聲音，那聲音就像一股電流般竄

入每個人身體裡，這應該是一種集中精神的訓練方法。」

時間悄悄過了，舞者和友人們兩人一組，選一個較重的石頭相互拋來拋

去，記者劉蒼芝描述道：「舞者練習『承接』一種不尋常的重量，再用不尋常

的力量拋出它，石頭一出手，同時自肚腹發出「嚇！嘿！」的聲音，以助力道

的放射，一方面叫感亦增加了聲勢的壯大，是真正出力又出氣的遊戲。」

石頭已堆成一堆，舞者們靠攏過來圍成一圈，如同團體諮商似地，但卻不

是吐露自己的心事，而是分享自己家族的故事。

在原先的設計裡，《薪傳》的舞者一出場會先報自己是誰，敘述自己的祖

先從何處來，何時來台。這段表述後來在演出時取消了，但舞者仍領受了家庭

作業：回家問出自己的家族史。劉紹爐從中瞭解到祖先三百年前落腳在竹東的

瓊林，因為交通不發達，又遷往竹東；憶起祖母「她穿的就是《薪傳》女舞者

的衣服，一直穿到老。」鄧玉麟卻是因為父親早逝，問不出個所以然來。

這個用意在於找到大家共同的經驗，林懷民讓舞者從苦難的與奮鬥的家族史中，瞭解台灣如何從很貧窮的狀態走到逐漸富裕的七〇年代，林懷民自己就說：「我都記得有第一個電晶體收音機時，不知道多高興。」

「《薪傳》演出是一個演出的儀式，從祭祖開始，到歡樂的結尾，有一種儀式的精神，香始終都在旁邊燒。」林懷民多年後為《薪傳》下了一個總結，這完全是雲門家族的故事。一方面點出了雲門第一代的出身，都是勞動的，都是從貧苦中奮鬥出來，事實上每一個人在學舞的過程，也都是一種奮鬥掙扎的過程。

從一連串前所未有的野地訓練，雲門的舞者領悟到兩件事，一是勞動者的姿勢絕對是低重心的，膝蓋是彎的，像以前那些拖板車的、農人們耕種一輩子最後往往是佝僂著。再來則在那講究舞蹈技術的時代，舞者們體會了一種面對身體的態度，知道如何與自己的身體對話。

七○年代的台灣正經歷一個巨大的時代變遷，台灣文藝發展還處於篳路藍縷的時代裡，林懷民帶回來瑪莎‧葛蘭姆的舞蹈技巧，卻也不甘只從西方照本移植，不斷尋求屬於本土的情感表現。旁觀也參與過多次新店溪活動後，奚淞相當肯定這般的體驗，「那是體現先民開拓，肉體與自然的接觸。」奚淞舉例說：像拉縴、插秧、工人勞動都能夠成為舞蹈，勞動者為了讓自己使力，也有助於其他人的動作劃一，應著步伐吆喝出聲，自然形成一種規則的運動。離開練舞室的地板，雲門在新店溪畔的野外訓練，「體會到最初成為舞蹈的韻律從何而來。」

渡海

思想起……
神明保佑祖先來，
海底千萬不要做風颱，
台灣後來好所在，
經過三百年後人人知。

——陳達 《思想起》

第三章　這些人和那些人

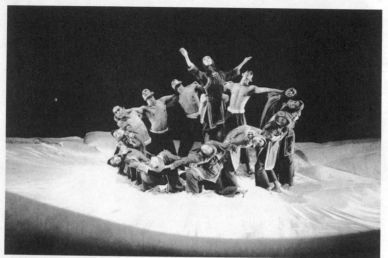

▲ 祈禱的婦人撫平了眾人的驚恐與焦慮。（楊美蓉與團員）　　劉振祥攝

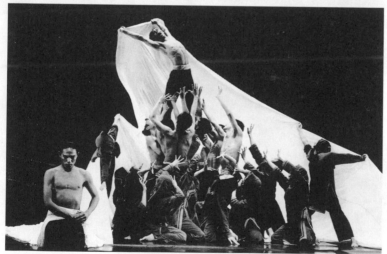

▲ 眾人搶救搖晃的船桅。（吳義芳、汪志浩與团員）　　劉振祥攝

▶ 前頁圖片說明：驚濤駭浪中的渡海。　　鄧玉麟攝

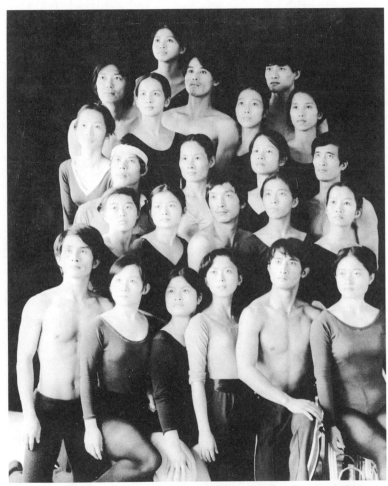

▲《薪傳》首演季舞者合照。（林懷民、黃惠聰、蘇麗英、宋后珍、蕭柏榆、
陳乃霓、初德麗、杜碧桃、葉台竹、郭美香、王雲幼、劉紹爐、楊宛蓉、
王連枝、洪丁財、顏翠珍、謝屏瀚、吳素君、鄭淑姬、施厚利、何惠楨、
吳興國、林秀偉）　　王信攝

隆隆鼓聲中，一名飾演舵手的男子沈穩登場。他腰上繫著的白布逐

漸繃緊，斜斜飛向後台那張碩大的船帆。先民操舟啟航，卻也回頭顧

盼，向故里跪拜辭別。白布翻飛，氾濫為狂濤，一位母親，也許是媽

祖，撫平了眾人的驚恐與焦慮……

一支舞作的成形，除了幕前舞者演出之外，幕後還需要許多學有專精的參

與者貢獻他們的腦力與勞力，並且經過一再調整修改，才能成就一支骨架勻

稱、血肉分明的作品。特別是像《薪傳》因為結構龐鉅，更需要各方英雄好

漢，拿出看家本領，共襄盛舉，才能呈現出完整風貌。

這支舞從命名的過程開始，就是一個薪火相傳的典型例子。

《薪傳》原本不叫《薪傳》，談起這段過程，或許應該從一九九五年過世的

張繼高開始談起。

開台灣音樂評論先河的張繼高，說他是台灣五、六〇年代的文化界精神導

師，絕非溢美之詞。

張繼高畢業從事新聞工作，從平面媒體到電子媒體的經營都卓然有成。雖然從事著實事求是的新聞工作，但張繼高卻是個秉性浪漫的人，平生最愛的是古典音樂欣賞。

五〇年代起，他便以「吳心柳」的筆名在中央日報「樂府春秋」寫樂評，並創辦了「遠東音樂社」，積極引進古典音樂演奏團體與舞團，在資訊匱乏的年代裡，啟蒙了諸多青年的文化視野，打開了台灣欣賞精緻藝術的門扉。

他的樂評切入角度都相當感性，他曾經說過，「音樂是一種無邊無涯的情感藝術」，他經常從情感層面去剖析音樂家的創作，讓聆聽者從全然不同的層面去領受音樂家的世界。他還寫過「貝多芬的情史」、「樂苑情深李斯特」等纏綿悱惻的音樂家悲劇，並且喟嘆過：「人間關係之得失，沒有比男女之間更難評價了。」

據說他曾經為了要聆賞古典音樂，將一部厚達三吋、十六開本的英文音樂大辭典，從頭背到尾。他還強迫自己鑽研西洋史、歐洲藝術、基督教史料，他說不這樣，就聽不懂華格納、德布西和巴哈。

一九七二年，林懷民自美返國後，張繼高便經常有事沒事就找他來談話。

一九七八年，林懷民為了舞作名稱，他幾度思索，並與奚淞研商，最後定了較普遍的語彙：「香火」，意指先祖移民台灣，艱辛奮鬥，傳遞香火。

一日，張繼高找來林懷民，詢問近況。坐在那打著名牌領帶、西裝剪裁合宜的張繼高面前，林懷民談起自己正在編排的舞作，並敘述雲門舞者進行野外訓練的狀況。

張繼高聞言直點頭，又問道：「名字定了嗎？」

林懷民回道：「叫『香火』，最後一幕會有很多人拿著火把走出來。」

張繼高說：「幹嘛叫『香火』！叫『薪傳』就好了，薪盡火傳嘛！」他又說：「可是這是要錢的！咱們是講究版權這回事的。」他伸出手說：「給我一塊錢。」

林懷民掏出一塊錢交給他，張繼高收了放進口袋裡說：「成交！」

在張繼高提出「薪傳」這兩個字之前，台灣並沒有多少人知道其意義與典故。舞劇演出後，「薪傳」這兩個字逐漸成為台灣社會的生活語言，用在平日

的交談，也成為店鋪行號的名稱。

「薪傳」典出「莊子」的「養生主」篇：：「指窮於為薪，火傳也，不知其盡也。」故事的來由是：老子過世後，他的朋友秦失參加葬禮，但見所有來祭拜的人個個泣不成聲，秦失卻只有大哭兩聲就要翻然離去了。老子的學生見狀攔住秦失質問著：「何以如此草草弔唁？莫非你不是老師的好朋友？」秦失回答說：「老子應該是個超脫物外的人，他應時而生，順時而死，安於天理與常分，哀或樂都不會進入他的心懷，古人稱這個叫自然的解脫；老子的精神將會繼續流傳，根本不必要哀傷。相反的，來祭弔的人無論關係遠近，都哭得如此哀慟，這反倒是一種背離自然的錯誤。」莊子則注解說：「取光照物的燭薪終會燃盡，而火種卻傳序下來，永遠不會熄滅。」

在張繼高定下這支舞的名字後，《薪傳》的輪廓就更加明朗起來了。

在一邊排練當中，林懷民一邊構思著《薪傳》的幕序，他決定採取人一輩子的生命輪迴，作為《薪傳》的幕序。他揣想著：「一群遠走故里的人應該會經歷那些歷程？」

未幾，他就理出順序來：

在〈序幕〉裡，著時裝的舞者召喚祖靈，捻香拜祖；褪去時裝，顯露出裡面的唐裝，舞者化身為先祖，舞蹈由此開始。

首段舞蹈〈唐山〉刻劃出先祖在大陸的辛苦，為了子孫前途，決定離開家鄉，到台灣打拼。

接著，這些人將乘船「渡海」，一路上驚濤駭浪，險象環生，眾人齊心一致，終於安然抵達；到達新天地後，眼見四處荒煙蔓草、亂石遍地，必須胼手胝足，勤奮「拓荒」。

緊接著，剛來到新天地的年輕夫妻有了孩子，眾人欣喜在「野地裡祝福」這對新父母。這是移民新天地的第一個孩子，象徵了喜獲新生與香火延續的意義。

然而，環境惡劣，瀰漫了瘴癘之氣，為了讓即將到來的新生命好過日，男人努力打拼卻慘遭意外身亡。懷著遺腹子的妻子雖悲痛不已，新生兒仍在眾人的祝福下出世，有了「死亡與新生」，移民在此告別逝者，瞻望未來。

整地的工作完成後，眾人開始「汗滴禾下土」，「耕種」插秧；第一顆稻子終於在新的田園裡抬頭冒出。

最後則是歡呼收割的時刻，度過好年冬，先民們歡天喜地起舞著，舞者換回時裝，展開熱鬧非凡的「節慶」祭典，向先祖的功業致敬。

於是，從〈序幕〉、〈唐山〉、〈渡海〉、〈拓荒〉、〈野地的祝福〉、〈死亡與新生〉、〈耕種〉、〈節慶〉依序而走，林懷民認為這個順序既合常情，也合邏輯，《薪傳》就這樣一路編作下來。幕序清楚了，緊接著則是該準備哪些道具，如何設計音樂、服裝、燈光、舞臺等千頭萬緒的工作。

從大學時代起，林懷民就認識了許多頗有潛力的青年俊彥，在文化藝術的領域裡都各有長才。一九七三年，林懷民成立「雲門舞集」後，善於運用資源的他，更勤於請教，邀請這些年輕菁英合作，充實雲門的各個面向，使雲門的舞作更加立體化，更為豐滿，更有可看性。

綽號「大毛」的長笛演奏家樊曼儂從雲門創團之初，就擔任音樂指導，教非科班出身的林懷民數拍子，回答他關於音樂的問題。籌措《薪傳》音樂的

事，她義不容辭地鼎力相助。在雲門十週年重新修訂的《薪傳》結尾處，樊曼儂帶領著觀眾高唱黃自的《國旗歌》，而十多位象徵新生的小朋友在歌聲中，神采奕奕地走出來。這一幕，凡是參與過的觀眾終生都忘不了。

至於〈耕種〉這一段的配樂，林懷民一開始就準備採用《農耕曲》；這個任務就落在音樂家李泰祥身上，在此之前，他曾經和雲門合作過《吳鳳》等多齣舞作。

李泰祥本身有一半阿美族血統，他受命配樂時，對於原版的《農村曲》頗不以為然，覺得「太柔順，太陰暗了」，他表示自己喜歡比較強而有力的感覺，因而擷取原住民歌詠的方法——人聲，作為音樂表達的媒介。李泰祥指出，「這種手法一方面可以表達先民很勤奮的勞作，在我們的土地上辛苦開墾，同時也可以加強原有旋律力道不足之處，讓音樂更接近原先要求的樸拙感，既是一種新的嘗試也符合戲劇的要求。」

「透早就出門……」在「喝嘿！喝喝嘿！」的低哼人聲裡，舞者排成一列，邊「捻秧苗」邊倒退出來，繼而人聲的響起，林懷民覺得是神來之筆，「我很喜歡

那笨笨的、有點粗糙的感覺，太精緻的感覺不太符合這個舞劇，這段音樂我們一直沿用至今。」

既然要顯現出粗獷的氣質，林懷民認為唯有打擊樂才原始夠勁；因而，找了玩打擊樂的年輕音樂家陳揚，再加上音樂家許婷雅，共同為〈拓荒〉等段落，擊出驚心動魄的感覺，這種作法在當時也算是創舉。

林懷民還進一步出了餿主意，他主張不該用西方樂器，最好是採用生活裡常用的器物，而非樂器，當時的舞臺總監詹惠登只得四處去張羅木盤、碗、木桶、水缸、陶盆，竹子劈成竹條，乃至可口可樂的玻璃瓶都出籠，唯一的樂器則只有鼓和木魚。嘉義首演時，陳揚和許婷雅即敲著這些「樂器」，挑戰現場觀眾的耳膜與情緒。詹惠登還透露說：「〈拓荒〉的音樂太過壯烈了，木桶不知敲破多少個？每演完一場，就得補貨。」

至於〈渡海〉部份的音樂原本採用日本《鬼太鼓》音樂；一九八三年改版後，由陳揚作曲、打擊，並由樊曼儂吹奏笛子。

當時台灣為了爭取歐美人士與海外華僑的支持，每年從各大專院校挑出有

表演能力的學生，組成「青年訪問團」，赴海外公演。《薪傳》首演之後第二年，林懷民應邀訓練那年的青訪團，他挑選了〈渡海〉、〈耕種〉和〈節慶〉，作為獻演舞碼，並請陳揚為〈節慶〉重譜一曲。

陳揚所做的〈節慶〉音樂，光聽就會有一種喜氣洋洋的快樂，他藉著弦樂、中國鑼鼓、嗩吶、笛子等樂器，「表達出彩帶的飄逸、漂亮、濃豔的色彩，以及未來的希望。」陳揚說。

至於〈節慶〉那隻獅子頭則是畫家奚淞的傑作。林懷民覺得民間舞獅用的獅子頭對《薪傳》這齣舞作太華麗了，不符合這支舞素樸的氣質。奚淞能寫能畫，又很有點子，創團不久，就擔任雲門的創作指導；他明白林懷民要的感覺：「樸拙素淨」。因而彩繪了台灣民間用的米篩，做出一只很有個性、又有點憨憨的獅子頭。

林懷民一開始就準備在幕邊擱置香爐，從頭到尾都有檀香繚繞的感覺，而一炷香燒完正好《薪傳》也跳完。問題是如何找到一炷香剛好能在九十分鐘燒完？詹惠登買了無數長短、粗細、大小不同的香，以「香味」為第一考量，每

天在林懷民的北投住處試燒著。

一九七八年首演季，最後一幕有近百人舉著火把從入口處走上舞台，傳達薪火相傳的涵意，火把也是一個相當棘手的問題，雲門買了整捆竹子及整匹布，將布裁好，泡在石臘中，再塞進竹節裡。對國父紀念館這類場地來說，基於安全問題，這個動作簡直是破天荒的演出，當時幾乎是每幾步就有人執滅火器伺候，後台更準備了大批泡了水的麻布袋隨時應變。

問題逐項解決了，嘉義的首演選在體育館裡，等於是在戶外演出一樣，必須另外自行搭台。當年各地文化中心尚未成立，雲門到各地演出，一切得自己來，舞臺設施都是由雲門的技術人員摸索出來的，從唸中國文化學院影劇系開始就進入雲門的詹惠登與林克華等，常自稱是「藝術勞工」，都是在這種環境下，練就一身「兵來將擋，水來土掩」的功夫。

現任職於國家戲劇院的侯啓平當時是舞團的技術指導，帶著詹惠登，平地起高樓，搭出一個舞臺。林懷民希望準備一套可以通用全台灣的舞臺架構，到任何鄉村城鎮都能夠迅速搭起，快速拆除，最重要的還要考慮安全。硬體方面

的問題，林懷民都就教於自侃是「雲門永遠的義工」的建築師黃永洪；他建議採用建築鷹架，一環勾一環，一根綁一根，詹惠登聘請了建築師父，先搭建竹棚子鷹架，再掛上黑幕，居然真的搭出偌大的舞臺。這壯觀無比的舞臺是人定勝天的具體產物，早期連舞者都得動手跟著裝。

爾後，在一九八○年，林克華接手舞臺設計工作後，才改成鋼管鷹架，完全不假師父之手，由雲門的幕後工作人員自行搭建。同時，基於租用器材的價格偏高，一九八○年十月成立了雲門實驗劇場，索性花了一百二十萬添購齊燈光、音響等器材，足夠應付巡迴演出之用。

雲門嚴謹的幕後要求造就了大批台灣劇場界的幕後人才，回首前塵，林克華說，「搭舞臺所需的勞力、毅力與意志力都和《薪傳》這支舞作的精神是一致的。」

林懷民連好友的小孩子也不放過。首演季，結尾走出來的兩位小朋友，一位是攝影家姚孟嘉的女兒——姚若潔，一位是「新象藝術活動中心」負責人許博允與樊曼儂的小兒子許維城，小名叫福福。兩位小朋友早已長大成人了，林

懷民不勝欷噓地追想：「他們還坐飛機到嘉義，和雲門跑過江湖。」

《薪傳》還有一個值得一提的故事：第一代舞者與工作人員中有好幾位客家人：何惠楨、王連枝、劉紹爐、蕭柏榆等，個個吃苦耐勞、任勞任怨，林懷民相信這種特質應當就是開台先民的性格。因此，他決定採用高雄縣美濃人穿的客家服裝，數百年前客家人從唐山過台灣就穿這些服裝，有其歷史象徵意義。

當時，兼管雲門財務的第一代舞者王連枝的母親在做洋裁，王連枝又正好是客家人，遂向林懷民自我推薦，讓自己媽媽做，工錢也好商量。林懷民欣然採納。王連枝想起這段，笑說：「我跟媽媽都好緊張。」她再三提醒媽媽說：「既然要做就要要好好做，絕不能漏氣。結果我們還找了很會打盤扣的山東人縫製盤扣。」果然，王媽媽並沒有漏氣，這些服裝歷時二十年，依然耐穿耐看。

《薪傳》還有一個值得一提的故事：第一代舞者與工作人員中有好幾位客家的服裝，這些服裝和後來陸續做的服裝，至今還新舊混用。

林懷民對客家人向來敬佩有加，第一代舞者王連枝的母親製作了《薪傳》

既然以儀式形式演出，林懷民覺得應該有「祭品」。於是，在〈唐山〉與〈渡海〉的幕間，放著一塊黑布，中間擺著小船，由舞者在幕後拉動，為了這條

小船，詹惠登找到了萬華的冥具店——來興糊紙店，由老師傅以手工糊製。有

意思的是，在陳達〈渡海〉的歌聲中，王船在台上拖著，詹惠登透露：「還故

意裝些『小機關』」，利用地板的不平，船拖著拖著就倒下去，彷彿當年戎克船沈落

在黑水溝。每逢這景況出現，觀眾就會很入戲地驚呼起來。

在〈耕種〉開舞之前，林懷民又突發奇想的希望有眞的稻禾擺在舞臺中

央，加強效果。他情商當時擔任嘉義農專校長的余傳韜，這位日後的教育部次

長、考試委員，畢業於北大，有中國傳統知識份子的氣度。他向來很支持藝文

活動，總覺得中國的「禮樂」早已有禮無樂，希望雲門這般有理想的藝文團體

能重振「樂風」，當下立即允諾了林懷民的請託，讓學生培植了兩公尺見方大小

的秧苗。

首演時，在〈耕種〉開始之前，燈光打出那綠晃晃的秧苗，嘉義鄉民感到

窩心極了，掌聲久久未散。回台北時，林懷民則請了台大農學院農經系代爲培

植秧苗。

要求完美的林懷民總不怕麻煩，一九八三年，還請雕刻家朱銘設計了〈拓

荒〉之前的石頭。雲門行政總監溫慧玟早年曾經管過道具，「當時我們的倉庫根本擺不下龐大的道具。每次演完後，我就和舞臺監督詹惠登負責把道具搬回林老師北投的家，石頭是保麗龍做的，體積很大，重量很輕，綁在林老師家倉庫的屋頂還要有點技術，否則很容易被風吹跑。」

到了一九八五年重演時，林懷民決定讓《薪傳》更加素樸。這些祭品小道具便光榮退休了。

這些前塵往事，這些和雲門共事過的藝文界人士，他們努力的痕跡在《薪傳》裡持續發光發熱，成全了《薪傳》每次的演出。再加上過世多年的民謠老歌手陳達的《思想起》民謠，《薪傳》薪火相傳，一代交給一代，成為舞者相互合作、彼此砥礪的舞作。美國現代舞蹈家杜麗思・韓福瑞曾說：「舞者應該知道生命如何撥弄他，再把這種壓迫感和自己的見解吼出來。」《薪傳》或許就是這樣的舞吧，沒有經過它的折磨，就無法認識自己的精神與身體。而一代代的觀眾也在陳達的歌聲，舞者的汗淚裡，受到感動，對台灣家園多一份體認。

拓荒

思想起……
自到台灣來住起，
石頭嚇大粒，
樹啊嚇大枝，
一角開墾來站起，
小粒的，用指頭搬摳，
血流復共血滴。

——陳達《思想起》

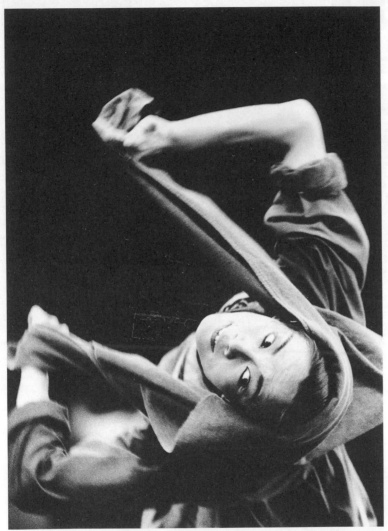

▲ 拓荒的婦人。（張慈妤）　　劉振祥攝

▶ 前頁圖片說明：〈拓荒〉中吶喊著飛過空間的男子。
　　　　　　　（王維銘與團員）　劉振祥攝

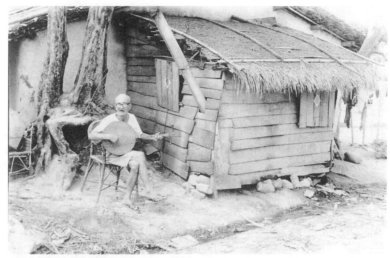

▲ 在恆春陋屋外頭的陳達。　　張照堂攝

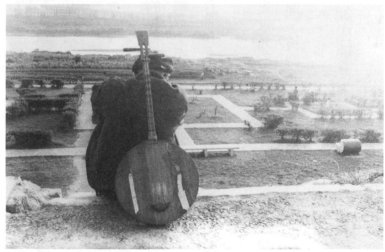

▲ 黃昏的餘光閃亮在淡水河面上，水好像靜止了，
就好像此刻陳達的心情一樣。　　張照堂攝

黑暗中，傳來沈重的三擊鼓，一名男子沈緩地伸出雙手，因為用力

而曲扭了身軀，彷彿企圖推動一塊龐大的巨石。其他人陸續登場，以不

同姿勢表現抱移岩石的勞動。舞蹈的節奏越來越快，眾人用腳踩碎石

礫。男子吶喊著飛越空間，婦女吆喝著進行勞動。

彷彿生來就要編《薪傳》這支舞的林懷民，在一九七八年的十一月——距

離首演不到兩個月的時間，還在為主軸音樂傷透腦筋。

他心目中屬意的是：從這塊地發芽抽根的聲音，來自台灣民間的聲音，能

勾動台灣觀眾心弦的聲音。

林懷民想起民間老歌手陳達，從史惟亮的希望出版社所印行的「民族樂手

——陳達和他的歌」對他的歌略有所聞。彼時，史先生已故去一年了，只好求

助另一位前輩音樂家許常惠。

許常惠二話不說：「讓坤良去找，坤良知道。」

稍早時，分別從法國、德國學成返台的音樂家許常惠和史惟亮，不約而同

的發現，台灣民族音樂環境的貧乏，只有空洞的「復興傳統文化」的標語，卻缺乏眞正的行動力，外來音樂淹沒了台灣，傳統音樂大量流失，只剩下失去民間生命力的古樂。

在史惟亮登高一呼下，這兩位各自忙於工作的音樂家聯手起來，帶領年輕學生展開田野調查工作，深入台灣各個角落蒐集佚散多時的民間音樂。一九六七年，他們帶領了台灣省民歌調查隊下鄉，在台灣最南端的恆春海邊發掘了陳達，一位鎮公所登記有案的一級貧戶，當時他六十三歲。

或許不應該說是「發掘」了他，早在許常惠和史惟亮到來之前，陳達已經抱著月琴，在鄉里間，爲鄉民的婚喪喜慶吟詠四十多年了。

在文化學院教書的邱坤良雖然已寫信通知了陳達，但眼看時間越來越迫近，林懷民未親自見到陳達前，一顆心仍難以踏實。

十一月底，七十四歲的陳達背著那支飽經風霜、還貼了兩大條塑膠帶彌補裂縫的老月琴，和一只破舊的背包，坐了一天火車幌到台北，一下火車，邱坤良立刻把他接到錄音間裡。

「那是我第一次這麼貼身看陳達，他眼睛有點濁濁的，像白內障般。」林懷民形容初見陳達的感覺。陳達廢話不多說，單刀直入問：「今天要唱什麼？」

同時在錄音間裡等候的還有蔣勳、姚孟嘉，心裡無不半信半疑又充滿期待。林懷民也不敢抱多大希望，隱然間，卻感覺到一種可以掌握得到的氣氛。

林懷民先和他說了半晌，要他唱「台灣的歷史」，像⋯唐山到台灣，柴船過黑水，如何過大海？祖先用手去撥土，卻見遍地石頭，如何把石頭搬開？林懷民還深怕他聽不懂，再三說明著。

陳達聽了點點頭說：「這我知啦！這我最會啦！不過，沒酒要怎麼唱？」

熟門熟路的邱坤良立刻去買了兩瓶米酒，還有兩塊錢用粗牛皮紙包的花生米。

這些年輕人幫他倒了一杯酒，眾人無語，專注地盯著陳達，只見那乾癟佈滿皺紋的嘴唇微微沾了一點酒，邊配著花生，一小口一小口慢慢啜著。幾分鐘後，陳達似已滿足了，說聲：「好，來，我們就開始了。」

他那有點缺牙的嘴巴裡吟著：「思啊想啊起⋯⋯。」唱出了古典、押韻、

卻又俚俗的歌詞，浩浩蕩蕩的台灣史詩居然就流洩出來，滔滔不已。那闇啞蒼涼又有點漏風的嗓音，抓住在座的每個人，全場鴉雀無聲，豎起耳朵，屏氣凝神地聽著，從土地底層冒出來的樂音，引起共鳴無限。

林懷民要他唱的所有內容，他不僅都知道，而且還變本加厲，唱得超過林懷民的期望。那不假思索又生動無比的語言，從從容容唱滿一只大盤帶，希哩呼嚕居然唱過了三個小時。

眼看盤帶快錄完了，林懷民在錄音室外作勢要他打住，陳達居然說：「我還沒有唱到蔣經國的十大建設呢！」蔣經國之後，陳達聲音急轉直下如江河趨入平原般，用「台灣後來好所在，三百年後人人知」做了一個畫龍點睛的收尾。

陳達過世已經十七年了，他那天偉大演出的目擊者，除姚孟嘉英年早逝外，其他在座的年輕人都已邁入中年，腦中卻仍烙著陳達坐在黑摸摸的錄音室裡，自彈自唱的模樣。

「他唱出來的歌謠有一種初稿的味道，有點顛三倒四，但是重點掌握得非常

好。」林懷民遙想到。他和錄音師在錄音室裡把陳達的歌一段段的剪出來，重新排列組合，作為〈渡海〉、〈拓荒〉、〈耕種〉這些段落的前奏。陳達的歌濃縮整理後，意象就更鮮活了，嵌入舞作裡，作為幕間曲，《薪傳》的感覺真是對味極了。

那一回整理出陳達的唱詞，以「陳達史詩」為題，登載於蔣勳主編的《雄獅美術》雜誌。邱坤良則翻譯了陳達的歌詞，並且寫了一篇文章，交給姚孟嘉，刊登在一九七八年的《漢聲》雜誌上。

事後，林懷民才幡然體悟，陳達所有的素材都源自於生活。「這些生活中的事情，經過民間一再的傳遞，就琢磨出一些極為適當的語言。」陳達這位民間樂手打自社會底層來，百寶箱裡藏了無盡的民間故事與智慧，順手一撈就是即興吟唱的好素材。「他不必思考，彈著彈著就源源不絕地跑出來，用民間流傳下來的講話方式、表達方式、敘述方式，加一些很生活化的口氣，經他押韻，編織出來就是一曲曲動人的歌謠。」林懷民如此形容道。

可惜陳達痛快唱完《薪傳》後，揹著月琴，又孤身回恆春去了。台北於他

終究是個都會，人與土地的關係畢竟仍是疏離遙遠的。

在林懷民邀他來唱《薪傳》之前，陳達曾經在高雄市的「台灣民謠之夜」

唱得不知休止，讓台下觀眾紛紛走避。那一夜之後，這位曾被譽為「國寶樂手」

的老歌手已經被都市人遺忘一年多了。

老歌手陳達、素人畫家洪通，被請到與他們格格不入的城市來，時間相差

不遠，都是在七〇年代。

七〇年代的台灣既充滿理想又相當苦悶，尤其是有海外求學經驗的知識份

子，最能感受到那種孤絕於世的淒涼，他們總有些使命感，想做些什麼事，以

改善台灣的處境。

法國、日本、菲律賓等國家早已斷交，美國與歐洲諸國的關係也岌岌可

危。彼岸的江山如此多嬌，卻早和這個島嶼背道而馳了。以往課本裡所教的地

理、歷史乃至於國文，主要都是以中國大陸為主，台灣終究是不成比例的點

綴。

在「存在主義」盛行的時代，任何急於得知「我到底是誰？我從何處來？」

的文藝青年，從課本裡、從社會裡，遍尋不著解答。「失落的一代」、「失根的蘭花」的說法在當代不脛而走。

林懷民還記得他迫切迫尋非西方美學的歷程，彷彿是那個年代知識份子的共同經驗。

一九七八那年在紐約時，林懷民寄了一本《攝影中國》回來給雄獅發行人李賢文，登出來後，直到今天與另一本《攝影台灣》還陳列於書市，不斷再版。

一九八一年，中共第一次把秦俑送出國展，雲門正好去歐洲演出，「我們在德國看到秦俑展覽，一個偌大的房間裡，白沙鋪地，一匹馬、一個秦俑站著、一個秦俑跪著。我帶了這張驚為天人的秦俑海報，捧著寶貝似地送給《雄獅美術》雜誌。那時，文革不過才剛結束六年，這些東西還距離我們非常遙遠。」

而當他想知道台灣史時，走遍重慶南路書店，也只找到林衡道的《台灣史一百講》。

這段期間，在美國學運中，影響甚遠的瓊‧拜茲、鮑勃‧迪倫等美國民歌手的歌在台灣的校園裡被傳唱著，其中批判色彩或許能引起精神的共振，卻無法提供鄉愁的慰藉。於是乎，鄉土文學、中國民歌蔚然成風，之後，卻遺憾地未能波瀾壯闊的發展，後繼無力；甚或抵不住商業機制的層層剝削，不是被收編，就是被遺忘了。

一九七六年，在美國新聞處舉辦的洪通畫展曾是當年藝文界的一大盛事。在洪通那支鮮活善繪筆下，人、動物、植物等，都被畫得如活靈活現的符號；鮮豔濃烈的配色，讓即使看不懂的老老少少也心胸開朗起來。

洪通的畫被炒作得轟轟烈烈，成篇累牘的報導更助長了炒作之風。熱頭一過，洪通照常回到南鯤鯓，蹲坐在那破敗的老屋裡，抓了什麼紙就畫了起來。偶有衣著光鮮亮麗的城市人來看人兼看畫，洪通也懶得理睬。甚或有買畫者上門，洪通索性開個天價，讓對方知難而退。

孑然一身過世後，洪通的畫作再度攀漲，各方人馬搶成一團。如今一幅畫居然已高達六百五十萬台幣。

比起洪通，陳達的身世更悲愴。洪通即便是鄉人所謂的遊手好閒，不事生產，總還有妻兒。陳達卻是個不折不扣的「羅漢腳」，生時無依，死亦孤零。一生中曾經大紅大紫過，不論紅也好，黑也好，他始終還是他自己，一個只能和自己對話的孤單老人。

攝影家王信曾經捕捉過一張十分傳神的陳達照片，抱著月琴，頭垂及胸前，一張落寞得令人鼻酸的照片。王信指出，那是實踐堂的一場表演，「當時我看到他坐在一旁等著上場，他的神情很寥落，好像跟四周都沒有關係。」

與陳達有十數面之緣的攝影家張照堂也有一張「非常」陳達的作品。那是在台北的古亭河濱公園所拍的，那一天正逢他情緒不好，沿途只抽煙不講話，整整個把鐘頭未發一語，話也不多的張照堂並不勉強他，張照堂記錄下當天的情景：「我靜靜地繞到他後面拍了幾張照片。黃昏的餘光閃亮在淡水河面上，水好像靜止了，就好像此刻陳達的心情一樣。」

對恆春人來說，大約在民國十年左右，陳達已經是當地家喻戶曉的歌手。

他的大哥與四哥都是村裡的善歌者，陳達的《牛尾擺》正是從大哥的歌聲學來

的。

至於那一把隨身不離手的月琴也是哥哥的。

恆春人自來就有唱民謠的風俗，每逢節慶，除了野台戲之外，就是唱民歌，而陳達三兄弟的歌藝則是恆春人都激賞不止的。恆春靠海，村民靠打漁或農作維生，海水無情，因而養成恆春人與天搏鬥的悍勁，許多故事信手拈來都可入「恆春謠」裡。

張照堂說過，陳達其實是極其精敏聰慧的，否則他怎能做出那麼多即興好歌？他目不識丁，即興自編自唱的能力卻令人叫絕，編的歌詞韻腳分明，詞作雅俗共賞。有他在，恆春鄉民幾乎都不敢班門弄斧。

靠著走唱「恆春謠」，陳達也曾有過一晚收入幾百元的好日子，當時一斗米才不到四塊錢。二十九歲那年，陳達大病一場，一隻眼瞎了，嘴也歪了，身體的殘缺使他不敢妄想成家立業。

有段時間，他因為做土地買賣賺錢，與一個帶著七歲兒子的寡婦同居了十一年之久。同居人離棄他之後，陳達意氣消沈，有點自暴自棄，也慢慢有了幻

覺。他曾經說過自己腦中有「痰」——那寡婦的影子，他希望能斬斷情絲，把「痰」從腦中吐出來。

同居人的兒子長大成人後，居然跑回與陳達爭奪土地的所有權，寫信恫嚇陳達，更加重了陳達的幻覺。往後，陳達雖然打贏土地官司，被迫害妄想症卻越來越嚴重。

一生的坎坷，豐富了陳達吟唱即興民謠的素材，對他究竟是幸或不幸，縱使蓋棺也難論斷。許常惠等人在恆春海邊邂逅陳達後，跟他回到那家徒四壁的陋屋，他寫下初次見陳達的記錄：「我們一進門即感到四面烏黑而悶熱，像在熱鍋似的難受⋯⋯然而當他拿起月琴，他的歌聲，這時像經歷人生的滄桑而發出，悲痛到使我們一行五人不禁掉下眼淚。他唱得眞好！」

自從許常惠和史惟亮公開介紹陳達之後，他竟成爲都會裡民歌演唱的座上賓了。

不過，台北倒是有一些朋友好意要幫他改善物質生活，同時也有意爲他的音樂留下記錄。

一九七一年，史惟亮的希望出版社邀他北上錄音，收錄在《民歌樂手——陳達和他的歌》裡，一本書加上一張唱片，收入悉數交給陳達。當史惟亮得知自己身罹癌症後，還特別將陳達的民歌錄音帶轉給洪健全基金會，允請他們義賣後，所得交給陳達。這樁後事交代兩天後，史惟亮盍然病逝，陳達聞喪後，哭著唱出：「可惜史音樂家，怎早離開世間，今後無法相照顧，害我失了好朋友。」

陳達較密集上台北，係應「稻草人」民歌西餐廳之邀駐唱。彼時，鄉土逐漸變成一種時尚後，原本是演唱西洋民謠的餐廳也懂得讓陳達這種人招徠生意。蔣勳曾走進「稻草人」，赫然目睹陳達睡覺的一床髒舊棉被，「聳然心驚，也慨然知道所謂『民族』要從層層的政治剝削、經濟剝削以及文化剝削中真正健康的站立起來，將是多麼漫長艱困的路程。」陳達沙啞的嗓音和寂寥的月琴放在吵雜的電子音樂中，蔣勳感受到一種「日暮窮途的慘傷」，無論洪通或陳達，終究只是「滿足都市知識份子在貧血症候中一點陶醉的快慰而已。」

張照堂記得有一次，一個客人告訴陳達說：因為在樓下看到他的照片，所

以跑上來聽他唱歌。「半小時後，陳達突然光著腳走下樓梯，將照片底下的紙條揉成一團，丟到水溝裡。」紙條上寫著這樣的宣傳：「總有一天，人們會認真聽我歌唱⋯⋯。」

在《薪傳》絕唱之後三年，也就是一九八一年的四月十一日下午兩點多，陳達結束了台北「台灣小調」餐廳的短期演唱，在屏東楓港下車，準備過馬路換車回恆春，被一輛屏東客運撞倒在地，輾轉換了兩家醫院，於送往屏東途中，因傷勢過重終告不治。

林懷民的《薪傳》像一顆磁力極強的磁鐵，將當時最拔尖的藝術工作者一網打盡，加上了陳達的「薪傳」，更如同添上神來一筆般，讓《薪傳》充滿史詩的色彩，渲染了許多感人的元素。

陳達已矣，七〇年代的夢想或實現或幻滅了。

然而，只要雲門演出全本《薪傳》或其中的〈渡海〉，陳達的「思啊想啊起咿」流響在劇院時，總有些人不由淚流滿面，不是因為陳達已逝，而是那蒼老的聲音訴盡了台灣的滄桑。

在陳達的歌聲裡，我們彷彿重溫了祖先移民渡海的歷史，看見那不肯苟活故土的先民，克服航海禁令，他們血液裡流著樂觀的元素，叛逆權威與成規，不懼怕陌生環境的挑戰，這些台灣民眾集體的性格特質，也都在《薪傳》的歷代舞者身上顯現。

或許在《薪傳》往後的演出時，我們除了為祖先鼓掌外，也該向陳達鼓掌，感謝他用如同「詩經」的「頌」，塡補了開台時的「台灣本無史」的缺憾。

野地的祝福

第五章　山雨欲來

思想起……
天生定要來此開墾，
將來要度子和度孫。
要給子孫好食睏，
祖先留給後世好議論。
——陳達《思想起》

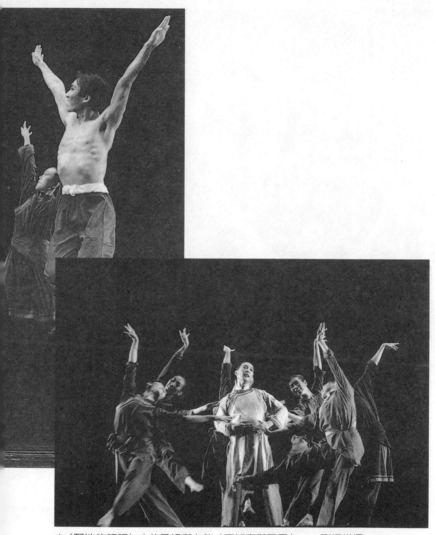

▲〈野地的祝福〉中的孕婦與女伴（王知容與團員）。　劉振祥攝

▶前頁圖片說明：〈野地的祝福〉一景。（吳素君‧鄭淑姬與團員）　謝春德攝

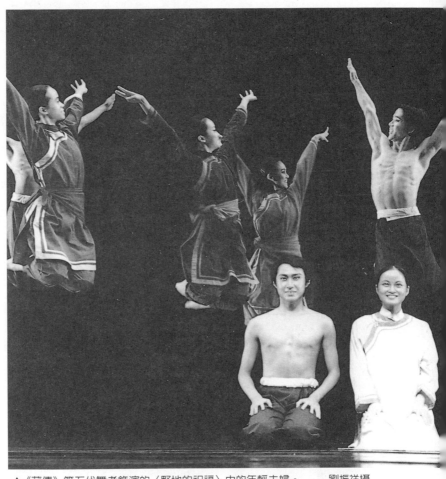

▲《薪傳》第五代舞者飾演的〈野地的祝福〉中的年輕夫婦。　　劉振祥攝

一名孕婦在女伴簇擁下，踩著輕快而小心的步子，滿心喜悅地舞向舞臺中央。男人群裡，一名男子驕傲得意地微笑。眾人向這對年輕夫婦歡呼、祝福。隨後，男子們風火輪似地橫越舞臺，奔赴下一個挑戰。

在南京東路的排練場裡，《薪傳》緊鑼密鼓的準備最後的衝刺，所有參與的工作人員都非常專注地投入工作中，這支前所未有、長達九十分鐘、一九七八年雲門鉅獻的舞作可真把舞者整慘了。舞者們個個眼袋越來越大，眼眶越來越黑，林懷民罵人也罵得越來越急了。

相對於舞者的全神貫注，一九七八年的增額中央民代選舉氣氛顯然十分緊張，台大校門口早已豎立了「愛國牆」與「民主牆」相互較勁。整個台灣社會暗藏著一股「山雨欲來風滿樓」的氣壓。

林懷民打美國回來，就開始埋首編《薪傳》，舞者都還懵懵懂懂的，誰也不知道這支舞最後會跳到魂魄離散，肉體虛脫，宛如螻蟻死裡求活般。

從新店溪畔的野地訓練回到排練教室，才是折磨的開始。

《薪傳》這支舞講究的是粗獷的美感；起初，舞者並不清楚該如何表現，經常被罵得手足無措，只能繃緊皮，打起精神苦撐。

葉台竹回憶當時的困惑說：「這條舞最難的就在於沒有花招，越是沒有動作越難表現。當舞者學了那麼多花招、動作、特技之後，他卻幾乎都要拋棄，不能表現出來，如何用最原始的動作表達出某種情節，真的很困難。」

懷孕三個月的鄭淑姬並沒有受到特別的禮遇。

從來個性就溫和的她，做流雲派的演出、輕柔的表現，易如反掌，可是《薪傳》卻結結實實整到她了。《薪傳》的動作必須很用力、很陽剛、有稜有角的，現在講起來她仍不免哽咽：「我就是硬不起來，不是不想做到。天生的力氣、性格，很難達到，很多動作別人做起來容易，對我來說難度很高。」說著淚水幾乎已在眼眶打轉了，「我記得還捏自己的大腿，很氣自己怎麼做不到，可是挨罵的還是我。」

因為先生劉紹爐天天在雲門練舞，無聊的楊宛蓉也加入《薪傳》的訓練行伍。新店溪的生活體驗，並未嚇到現代舞新手的她，進了教室可又是另一番挑

戰了。

《薪傳》裡的動作有大量翻、滾、摔、撲、躍，楊宛蓉從來未曾嘗試過，當林懷民要求每個舞者做地上摔的動作時，她記得每個人都一副驍勇善戰的模樣，輪到她摔時，心想說：「摔就摔吧。」從沒摔過的她根本不清楚如何保護自己，一摔下去，林懷民剛誇讚了她，站起來卻發現自己的練習衣已經因摩擦生熱，破了一個大洞。

咬緊牙根練舞之餘，還有陳揚的打擊樂得適應。當時還是年輕小伙子的陳揚，每次都嘗試不一樣的打擊手法，尤其是這些古古怪怪的可口可樂瓶子、水缸、木碗、陶盆，煞是有趣。舞者們得邊揣摩動作，邊要適應每次都不全然一樣的音樂，即使休息時間也不敢掉以輕心，仔仔細細聽著看著陳揚和許婷雅的魔幻手指舞動，試圖從撼動山河的樂音中，尋求舞樂間的默契。

更不可思議的是林懷民總拿了一堆泥土，沾水和一和之後，要求每個舞者抹在臉和衣服上，舞者們納悶的想，「衣服這麼乾淨，為什麼要抹髒？」不過，舞者這一抹了，還真有點像鬧飢荒多時的災民。

每回排練時，攝影家王信都儘量在場，隨時捕捉瞬息可為的畫面，或者是應付林懷民突發的奇想，拍些不一樣的照片。目前掛在雲門會議室的團體照也是林懷民臨時提議拍的，王信當時只要了一件道具——一塊黑布，就留下第一代舞者最青春的容顏，每個人眼望前方，眼神澄明透亮，縱使過了二十年後，這張照片仍然十足耐看。

舞作輪廓還不盡清楚前，舞者則已經扛著一塊白布，站上桌子，拍出〈渡海〉的定裝照了。

年輕的舞者們心無旁鶩的日復一日練著舞。此刻，台灣社會與國際局勢卻暗潮洶湧，好似隨時有動亂要發生。

「白色恐怖」的時代還沒走完，文壇、選舉都籠罩在詭異的氣候下。

早在六〇年代，竄起了一批受過幾年日文教育、光復後學國語的作家，包括陳映眞、黃春明、王禎和、七等生、王拓等，他們取材自鄉土的卑微小人物，以「寫實主義」的手法，反映台灣從農業社會過渡到工業社會的矛盾與衝突，大量刊載於《文季》、《台灣文藝》及各報副刊。他們的出現取代了戰後來

台作家的鄉愁文學、抗戰文學。到了七〇年代，鄉土文學儼然已成爲主流，但一場反撲扭轉了局勢。

一九七七年八月十七日起，「聯合副刊」連續三天刊載了彭歌的「不談人性，何有文學？」批評尉天驄、陳映眞、王拓等人的鄉土文學思想。接著，余光中再以「狼來了」刊於「聯合副刊」，繼續砲打陳映眞等人，「鄉土文學論戰」正式開打。一時間，台灣的文壇瀰漫了「政治」氣味，文學創作者陷入一場相互「扣帽子」的混戰中，鄉土文學被指控爲工農兵文學，甚至被賦予「共產黨的同路人」的莫須有罪名。

同年的十一月十九日，桃園縣長選舉時，因市民邱亦彬等指控選務人員做票，發生了「中壢事件」。包括警方與民眾的受害者計有：一人死亡、重傷四人、輕傷十九人；被焚毀的車輛大小計十六輛；中壢分局的消防分隊辦公室、中壢分局大禮堂及派出所、宿舍五棟俱被焚毀。警方與當時無黨籍的省議員黃玉嬌的說詞歧異，互指對方說謊。

「中壢事件」過後，已脫離國民黨的許信良當選桃園縣長。他的主要政見

係：「脫離了國民黨，是爲了救黨、救國」，當時的輿情譁然。在知識份子間頗具影響力的《綜合月刊》於一九七八年的二月號雜誌專訪了許信良，下了「贏了民主，輸了法治」的結論，對許信良的作法並不以爲然。

然而，台灣島內爭取更高民主自由之聲並未因此消弱。相反的，在一九七八年的選戰裡，「民主」成爲非國民黨籍候選人的主要訴求點。

放眼國際局勢，一九六九年，中共與蘇聯因「珍寶島事件」交惡，左右了往後美國政府的對華政策。六○年代末期，美國人在越戰的陰影下，反戰運動前仆後繼。被美國人視爲「使越戰提早結束的功臣」的尼克森總統，於一九七二年訪問中國大陸，與年邁的毛澤東會晤，並發表「上海公報」。一九七五年，美國撤出越南，越南完全「赤化」。

一九七八年十二月八日，主張台灣應更民主化的黨外候選人在中山堂外集會，將國歌歌詞中的「吾黨所宗」改爲「吾民所宗」，「反共義士」勞政武等被強拉出會場，發生肢體衝撞事件。

原本是中國時報省政記者的立法委員候選人陳婉眞、前台大副教授的國大

代表候選人陳鼓應等人的參選政見，被國民黨籍候選人抨擊爲「黑拳幫份子」，指責其爲擾亂社會安定之源。

台大校門前的「台大書局」設立了「民主牆」。未幾，「豪華書局」則設置了「愛國牆」，筆戰擂台炙熱，更是兩股對抗勢力即將引爆衝突的指標。「民主牆」聲稱，陳鼓應等人的演講引起了前所未見的熱烈回應，參與民眾不僅未被國民黨籍候選人出錢收買，反而拋擲銅板與鈔票上台，支持黨外候選人。

牆邊則有另一行以紅筆書寫著：「你們簡直是一群飽食自由民主的果實而後加以踐踏的猴猻，如果你們認爲我們這個國度不是正常人可生存的地方，那你爲什麼不去投奔匪區？」

或許是氣氛太緊張了，十二月十五日，中美斷交的前一天，中國文藝協會等三十二個文藝團體發表共同聲明，呼籲全國民眾應提高警覺，少數別有用心的候選人的競選言論與活動，超越民主政治常軌，違背反共政策，破壞全民團結，應特別小心；並強調：「值此國家民族艱難奮鬥之際，亟應上下一心，同舟一命。」

當時，國府早已嗅到美「匪」正式建交之日不遠了。只能試圖挽回，不斷透過美國民間親台的力量，一再促請卡特總統應繼續維持與中華民國的外交關係。十二月十四日，美國第七大城市巴爾的摩議會即決議：「建議卡特總統應予維持中華民國的外交關係及共同防禦條約。」

紊亂激烈的選舉氣氛困擾著小市民的生活。許多「菜籃族」的家庭主婦也感受到一股不安定的力量行將爆發出來。紛紛投書各報，十二月十四日《聯合報》以第二版近四分之一的版面，刊登了署名「陳千千」的家庭主婦來函，文中她表達己身的焦慮：「希望各位候選人不要太聰明的告訴我們這些純良的沈默選民，說我們有多不幸、多苦難、多無知。因為，即使像我這樣一個不懂政治的家庭主婦，也不願人家拿我當十三歲的孩子看。」

不管外頭風風雨雨，雲門舞者仍埋首練舞。向自己的身體極限挑戰、與自己的身體對話，企圖以他們的身體實現自我，完成使命，舞出台灣先民的骨氣。在冬日裡，南京東路的教室裡，鹹鹹的汗水與淚水總分不清楚，常在練罷舞的舞者身上結成一顆顆的晶狀體。經過三個月的苦熬，身材比例不盡完美的

第一代舞者們已練成宛如石雕像的身型，一張張土土的臉，閃爍著年輕的純粹，穿上美濃客家的服裝，先民的形象竟在這些舞者身上復活了。

十二月中旬，雲門所有工作人員帶著他們對先民許下的承諾，開往嘉義這塊祖先第一個群集墾拓的地方。

戲劇創作者卓明曾描述過他第一次踏進雲門的情景，那正是《薪傳》在嘉義準備首演之際：「跟著燈光設計的侯啓平帶領的一群工作人員，在嘉義體育館，一起扛鋼架搭起國內第一座壯觀的流動劇場。繁重的徹夜工作裡，沒有人想到危險，顯露出疲憊，佇望著從荒蕪的空場上一橫一豎地聳立起我們的成就。」卓明記下：「清晨回到石油公司的大通鋪休息，從浴室到寢室，到處燒著熱騰騰的興奮。」

第二天的首演之夜，一場突如其來的國家變故，在演出現場果然讓舞者領受到情緒沸點，蔓燒著台上或台下的激情，唯有親身經歷過的人才能真切體會。

死亡與新生

第六章 一九七八年十二月十六日的分水嶺

思想起……

大陸過來咱這台灣，

子孫隨阿爸你來勞煩。

我們也得開墾啊，

給你們後面的活，

喲，你們嗣小後來的啊，

心肝不知生什款？

──陳達《思想起》

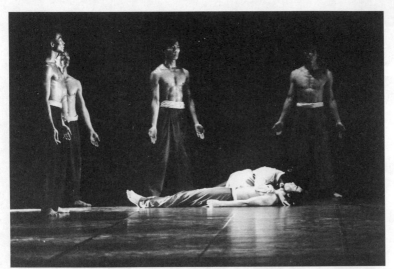

▲〈死亡與新生〉中的妻子與死去的丈夫。（蕭柏榆與團員）　　謝春德攝

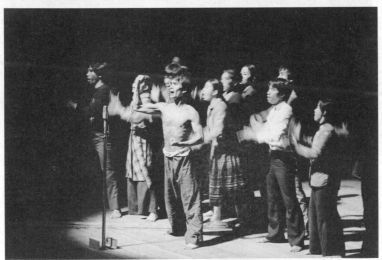

▲《薪傳》首演季台北國父紀館謝幕。　　陳炳勳攝

▶ 前頁圖片說明：〈死亡與新生〉中，男人們去而復返，抬著一名雙手
　　垂落的男子。（蕭柏榆與團員）　　劉振祥 攝

▲ 1978年12月16日嘉義體育館的觀眾。　　王信攝

▲《薪傳》首演夜的終場。　　王信攝

▲ 1978年12月台大校園的民主牆。　　梁正居攝

▲ 1978年12月，台北街頭的愛國標語。　　梁正居攝

男人們去而復返，抬著一名雙手垂落的男子。孕婦與女伴們集聚跪步趨前——是她的丈夫啊！在巫婆領導下，眾人展開一場葬禮。孕婦悲痛的狂奔跌地，一方白布立刻將她遮去。一名婦人從白布下扯出一匹紅綢，奔向台口，彷彿血流成河。白布落下，那婦人手中抱著襁褓似的紅巾，緩緩起立；抱著新家園裡誕生的第一個嬰兒，定定邁步前進。

雲門舞集從來就是一個給自己找麻煩的表演團體。

一九七八年十二月十六日，《薪傳》在嘉義首演，又是一場勞師動眾的巨構。

扛著數十塊笨重無比的舞臺地板，在嘉義體育館搭台，只為了一償先民最早是在嘉義笨港落腳設寨的史實。林懷民選擇嘉義，以歌詠先民，讓當地觀眾先睹為快。

早年，林懷民編這齣舞，有點好大喜功，載著配合所有陳達幕間曲的道具：秧苗、王船、保麗龍石頭、各式各樣用來做打擊樂器的器皿，燈光布幕等

舞臺器材好幾卡車駐進嘉義體育館。而住宿的石油公司招待所，蚊子嗡嗡的群飛，與人整夜的纏鬥；只有一座公共澡堂，舞者們要洗個澡得排隊等半天。

演出迫近，嘉義的票房不太見起色，似乎不曾給予雲門選擇在當地首演的相對回報。林懷民急了，找到新港同鄉——當時擔任復興電台節目科長的何瑞林參詳。

何瑞林與林懷民約在嘉義縣議會的記者公會，坐在會外的一座六角亭裡，林懷民透露自己非常擔憂票房，這齣頗具意義的舞劇第一次在嘉義體育館演出，如果觀眾太少，可相當難看。當下，何瑞林幫林懷民找了此記者，央請同業多加宣傳，並建議他發傳單。

帶著倉促製成的傳單，何瑞林帶著林懷民，果真來到省立華南家商校門口發起傳單。傳單上寫著明天即將公演《薪傳》的消息。

究竟票房會不會出現轉機？第二天就要公演了，林懷民只能盡人事聽天命。

十二月十六日早晨，何瑞林一早聽到廣播，當場愣住久久才回過神來。騎

上五十ＣＣ機車，不由分說立即從嘉義縣民雄鄉駛向嘉義體育館。

被蚊子騷擾一夜的雲門舞者，已練完早課，或蹲或坐，正吃著稀飯。

何瑞林不敢驚動舞者，悄然把林懷民拉到一邊說：「中美斷交了，還要演出嗎？」

林懷民聞言臉色無比的沈重，好一會兒才迸出：「斷就斷吧！不要靠別人了！《薪傳》還是要跳的。」

斷交當天的報紙因來不及抽稿，還寫著：「在電視節目訪問中，卡特聲明無意訪匪，美匪關係發展迄無進展，雙方資產談判已經停頓。」

十五日深夜裡，擔任蔣經國總統秘書的宋楚瑜，接到美國駐華大使安克志的電話，對方慌忙告知：「早上九點鐘，卡特總統即將在華盛頓電視上公開宣佈承認中共，與中華民國斷交。」

凌晨兩點半左右，宋楚瑜敲開了蔣經國總統的門。經國先生驚醒，接見了安克志大使，表示嚴正抗議，奈何木已成舟，難挽狂瀾。各部會首長於三點多

陸續抵達大直的七海官邸，商議如何面對變局。

十六日當天早晨，從台北乘機趕往嘉義看《薪傳》首演的吳靜吉與蔣勳，在飛機上看到「中美斷交」的號外，驚愕地面面相覷，氣氛如冷氣團般凝重不已。

在嘉義，所有工作人員被林懷民召集起來，身旁是那些紙船和水缸，眾人還不清楚發生了什麼事，那字字句句卻揪住人心：「今天早上中美斷交了。」在場的人還來不及反應，他繼而說：「我們跳舞跳一輩子，很少有一個機會能真正替觀眾做些什麼。這個事情發生了，觀眾已經買票了，他可以看、可以不看，坐在那邊他們可能會很不舒服，我們雖然不可以給他們力量，至少能夠安慰他們。」

其實在演出前，由於還有兩、三場舞還未完全排定，秉性剛烈的何惠楨負責排練，心急之餘經常脾氣暴躁，鄭淑姬回想時還語帶委屈道：「我那時大著肚子排練，已經快受不了了，何楨常發那種其實不必要的脾氣，大家都覺得何必呢？都已經這麼累了，把氣氛弄得很尷尬，排練更辛苦，彼此心裡都有疙

瘩。」中美斷交這個事情傳出來後，舞者們的心結頓除，團結一致對外的感覺很清楚浮現。

彼時的台灣處於戒嚴期，消息都是被嚴密過濾篩選出來的。

從一九七一年外交部長周書楷緩緩步下聯合國的階梯，中華民國退出聯合國，台灣幾乎和世界已沒有來往。關於中共與美國可能近期建交的事，所有媒體隻字未提。

打從林懷民從國外回來後，總感覺不對，預知會發生什麼事，「但大家都好端端的過日子，只有我一個人每天總在那邊說一些五四三。」林懷民悠悠然地說：「何瑞林跟我說中美斷交的消息時，我心裡鬆了一口氣，沒有驚慌，覺得要發生的事情終於發生了，我終於不必自己擔心而已，大家都知道這件事了，反倒可以放心地繼續工作。」

後來成為民進黨主席的許信良，在中美斷交時，擔任桃園縣長，他憂心忡忡地提出：「由於當前政府領導者不斷的挫敗……失敗了沒有關係，但失敗了老百姓卻一點都還不知道，就叫人感到莫名其妙了，就像中美關係十二月十六

日就要斷交，但十五日的報紙還說中美關係沒有問題！」

長期在美國羽翼下的台灣，從國府遷台以來，源於美援及國府的刻意宣傳，幾乎以美國馬首是瞻，連留學美國的台灣學子亦無法接受中美斷交的事實。

曾經熱血沸騰、推動民主運動的歷史與文學評論學者陳芳明，一九七九年已負笈美國，他為文道：「美國總統卡特在電視螢幕上宣佈將與北京建交時，許多台灣留學生都聚在我宿舍的客廳屏息聆聽。」他並且形容說：「如果歷史上有過所謂孤兒意識，那麼在那段審判的時刻，台灣留學生之間傳染的氣氛恐怕就是那樣的情緒吧。」

極富敏感的文學與政治因子的陳芳明身在海外：「仍然可以想像島內神色倉皇的景象。」他接獲一些來自台灣的書信，無不痛詆美國政府的背信，「那種孤臣孽子之情，穿透紙背。」

那一晚《薪傳》的首演或許正是以一種孤臣孽子之心演出吧。

「舞其實也沒有排得非常熟練。」林懷民撫今追昔：「第一次《薪傳》的演出，整個就是意志力的徹底表現。」少年雲門的排舞法確實是潑辣有勁，一切都用拼搏出來的，林懷民說，「那個渡海真的是渡海，那一個個踩著一排背爬上去挽起船帆的動作，是真的賣命拼上去的。」

起初憂心票房不佳的何瑞林也是《薪傳》首演場的觀眾。

結果那晚來了六千觀眾。原來以務農為主的嘉義民眾都是下了田，回家洗把臉休息片刻，才來現場買票看演出。偏偏雲門的演出素來準時，二十年後在雲門尋找老觀眾的活動時，何瑞林還沒忘記當天蜂湧而至的農民因為遲到了，被堵在門外，場面一度失控的緊張情形，當時的行政經理謝屏翰趕緊出面協調，所幸並未釀成動亂。

開演之前，林懷民以感性的聲音用台語向嘉義鄉親問好，鄉親立刻以雷動的掌聲回應。

但林懷民那天臉色的沈重，仍給予舞者永難忘懷的記憶，「一副國家要垮了的氣氛。」吳素君說：「當天的力量，簡直是使勁吃奶的力氣，連觀眾都參

與了。每個人都同仇敵愾，那種氣氛現在已經很難想像了。每個人都是含著淚

跳，觀眾也是含著淚看。即使原來你沒那種感覺，互相投射感染，你也會產生

那種感覺，每個人的情緒都很亢奮。」

《薪傳》序幕裡，台上舞者的一燒香，觀眾就開始拼命鼓掌。何瑞林誠懇地

「嘉義那天的掌聲是嚇死人的。」林懷民的形容詞總是讓聽者怵目驚心。

說：「鄉下人難得看到這麼好的演出，尤其是〈耕種〉的農村組曲一出來，掌

聲非常熱烈，觀眾都站起來拍手了。」

〈耕種〉之前，嘉義農專學生種的一盒盒方方正正的秧苗，擺上舞台正中

央，「燈光打在秧苗上，一點點惘惘的綠。」陳達的滄桑沙啞歌聲開始唱著

「思想起……」全體觀眾的掌聲更加猛烈，林懷民在後台開始大哭起來。他知道

這支舞已舞進台下那些四肢傷疤虬結的鄉民心底。

那時代，那些勞動者從電視得到的不是《長白山上》，就是什麼革命、大爺

的，那描述黑水白山的情節和螢幕前的台灣人毫無瓜葛。

「民間才不管你什麼現代舞，有沒有藝術？他們看到一個熟悉的東西，在舞

臺上被榮耀。」林懷民始終是明心見性的，「我們把台灣人的形象和精神很莊嚴地表現出來。」

舞臺的人穿著觀眾能夠認同的衣服出現，做著民間生活裡常做的事，燒香、跪拜、鋤地、洗衣、插秧、收割。「所有的事物、動作、道具都是和他們生活有關的，講的都是自己所熟悉的歷史。」對照於《長白山上》的疏離，他們不由自主的拍起手來了。

整個《薪傳》的劇情進行，就是極容易讓參與者融入其中。「你在後台準備，每一段都有陳達的歌，會進入下一段的情緒，然後你就會很融入在劇情的行進中，身體很累，精神其實很飽滿。」那時懷孕近三個月的鄭淑姬邊跳邊跟肚子裡的孩子說：「媽媽覺得自己今天晚上很有用。」她認為舞者們正在為社會做一件事情，讓在場者從舞蹈裡得到力量。她告訴腹中肉說：「我希望你以後是很有用的人，就像媽媽今天晚上做的事情。」

體操高手的阿蕭，原本只是抱著玩玩的心態加入雲門。到了嘉義首演這場，居然被自己感動了。「舞蹈技巧生疏粗糙，精神上卻非常完美，已經達到

八、九十分了。」往後回想起來，他始終覺得那一場的感觸最深，「跳到後來，自己都想哭，我們這一代的精神緊緊地纏繞在一起。」

蔣勳透露自己看過多次的《薪傳》演出。那一天，他熱淚奪目而出，「舞的力量與社會的力量做了一次奇妙的結合。」

以打擊樂現場伴奏的陳揚倒是沒有那麼大的包袱，他只認為當時的人比較可愛，舞者可愛，觀眾亦復可愛。對他來說參與這場演出，無非是要成全林懷民的使命感，「我們就是幫他說話而已，在這齣反映一個時代、描寫一個民族命運的作品，扮演一個角色。」談起中美斷交那一天，他灑脫地說：「音樂照演，人也照活，沒必要有悲憤的情緒，不需要恐慌。」他抱著來玩的心情，開演前，那些鍋碗瓢盆的打擊樂器一擺上來，觀眾們好奇的指指點點。可是演出後，觀眾卻全盤接受了。當時很驚訝，「居然這些人都能夠接受這種音樂！」

講起那次的演出感想，陳揚輕描淡寫道，「對我來說，就是『一個晚上』而已！」

已是小婦人的楊凱如婚後隨夫搬遷高雄，一直到現在還會帶先生、兒子去

看雲門的演出。當年她是嘉義家職高二的學生，正值寂寞的十七歲，是一位舞蹈的愛好者，家裡反對她學舞，只能自己和同學去打工，賺零用錢偷偷學舞，舞衣、舞鞋從來不敢帶回家。可能嘉義地方較偏遠，或許是年紀還小，她不太記得中美斷交的氣氛，只記得那場演出座無虛席，很多觀眾坐到走道上，《薪傳》會把個人意念表達出來。」抱著襁褓中的小孩，她柔聲地說：「尤其是〈渡海〉來台那一幕，每個舞者都很賣力地跳，每滴汗水都看得見。」

《薪傳》經過數度更動，早期的部份表現都已改變了。

起初，林懷民所設計《薪傳》最後一幕是：姚若潔和許維城兩位四歲的小朋友穿著便服，由舞臺踩著長條紅綢走向觀眾席。姚家與雲門舞集對門而居，林懷民與姚家的關係就像家人一樣。與在場觀眾的反應相較，姚若潔的媽媽——陳芳美，算是《薪傳》首演時反應最奇特的觀眾，「我完全想不起當天的演出，」經過二十年，陳芳美努力回憶，卻只能從攝影家王信的照片重拾當天的印象。

那天早晨，對政治相當敏感的林懷民一聽到中美斷交，立即提醒所有的工

作人員，要小心周遭。當年「二二八事件」在嘉義災情慘重，林懷民的一位堂叔因而喪命。他十分擔心意外，再三告誡所有人，萬一那偌大的體育館，有民眾過度激昂，導致暴亂，一定要設法維持秩序，眼觀四面，耳聽八方，才能讓觀眾全身而退。

林懷民這番話，讓帶著四歲女兒姚若潔的陳芳美，整晚惶惑不安。女兒要參與演出，已經被雲門工作人員帶到後台了。倘若真的發生暴動，她該如何保住女兒？會不會和女兒走散了？陳芳美心神難寧，如坐針氈地熬過《薪傳》首演夜，陷入焦慮恐怖氛圍裡，一顆為人母的心忐忑不安，對藝術文化的領悟力極高的她，居然成為全場最不進入狀況的觀眾。

為雲門攝影的王信，退出聯合國、中日斷交之際，正好在日本學攝影，相當堅持原則的她非常氣憤，真有一種「漢賊不兩立」的心緒。

王信隨雲門到嘉義記錄攝影，並額外擔任他們的準醫師。中美斷交當天，她義憤填膺，心情相當不好，「當時有點激情，有些悲哀，好像很多人都不和你作朋友了。」時間也來得巧，王信覺得林懷民的舞是編對了，舞者們使勁得

跳，何惠楨扮演踩著石礫前行的婦人，每個步履都「蹦蹦蹦」的踏在地板上，隨著陳達蒼涼的歌聲，更加顯得悲壯。

謝幕時，嘉義農專的一百位學生執著火把走出來，象徵著新生的希望，全場情緒盪到至高點，台上舞者抱著哭成一團，台下觀眾淚水和著掌聲久久無法止歇。林懷民認為，「他們不是哭中美斷交，而是哭大家的童年，哭台灣人要經過那麼多惡劣的處境，艱難的時代。」

舞演完了，依依難捨的觀眾幫著拆台，當時念嘉義輔仁中學的王志峰就是那捨不得走的觀眾之一。

同年八月，原來只喜歡西洋音樂的他才看過雲門來嘉義演出《吳鳳》。從報紙的報導得知《薪傳》是講先民從唐山過台灣的舞作，他居然和同學跑去找當年帶領漳泉人移民的海盜顏思齊之墓。他在開演前半個小時就進來了，觀眾也已經有七、八成了。開演前氣壓有點低，他印象深刻的很：「一開演後，舞蹈迸發出撼人的能量，讓觀眾久久不能自己，演出後還呆立在那裡。」越收拾，人就慢慢散去。最後留下的人，和雲門工作人員到路邊的小攤

子，已經夜裡一、兩點了，淒冷冬夜，小攤子一盞小燈，煮切仔麵的煙氳氳氳氳。林懷民勾念起，「大家在那邊很高興，在那個時刻，我們頭腦裡沒有那偉大的中美斷交，九十分鐘的舞跳完了，大家都很忙很累了，所以沒有很大的感想。」

演完這場，雲門還得繼續把舞修得更好，練得更成熟。還有六場《薪傳》要跳（後來又加演三場）。

而中美斷交事件在台灣燃起的激憤之火正熊熊燒著。

十二月十七日起，報章電視廣播都扮演起安撫人心的角色。

七〇年代台灣的媒體，仍以自國共內戰以來的「匪偽」稱呼中共政權。

蔣經國抗議美國與中共建交的聲明指出，「美『匪』建交損害整個自由世界，中華民國無論在任何情況下，絕不和共匪偽政權談判，絕不與共產主義妥協，亦絕不放棄光復大陸拯救同胞之神聖使命，此項立場絕不更改。」

國民黨中央委員會宣佈將於十二月十八日上午九時召開十一屆三中全會。

外交部長沈昌煥引咎辭職獲准。

一項來自「新華社」的消息透露，中共副總理鄧小平將於翌年元月正式訪問美國。

行之二十四年、維護台海安全的「中美共同防禦條約」，在卡特政府與中共建交時，將依該條約的規定，於一九七九年一月一日通知國府。自通知日起一年後，意味著一九七九年十二月三十一日之後，條約失效。

刻正如火如荼進行的增額中央民意代表選舉，在國府一聲號令下立刻停止，即日起停止一切競選活動。

而來自民間的抗議聲音也此起彼落。

街頭巷尾到處發起愛國簽名海報，民眾爭相前往簽名，表達愛國赤誠。企業界紛紛刊登這樣的廣告：「我們的勇氣，將無懼於任何橫逆。我們的憤怒，已凝固更堅強的力量。我們以鋼鐵的意志，全力支持政府。我們以莊嚴的宣言，抗議美匪建交。惟有全民團結，惟有莊敬自強，才能挽救淪喪的國際道義，才能完成神聖的復國使命。」

漸行起飛的台灣經濟，更成為政府與民眾互相慰藉的指標：「巍峨的高

樓，象徵我們屹立不移的信心。如林的社區，代表我們深厚團結的力量。」

三家無線電視台全面調整節目內容，積極加強新聞報導，宣揚國策政令，取消節目中「浮華」的歌舞場面。

十七日原先預定要播出的《越高淪亡實錄》，三台同時決定延期，改播由中製廠製作的《中華民國六十七年國慶專輯》。

三家電視台演藝人員通宵錄影，將以「清純」的歌聲、「樸素」的衣著，在螢光幕上以「新姿態」出現。

還有一則消息頗堪玩味。歌星崔苔菁愛國不落人後，捐出一百萬元，並表示從此要改掉「扭腰擺臀」的形象，端正社會風氣。

每逢台灣面臨外來危機，呼籲充實國防軍備即不絕於耳。報紙與電視總不乏這樣的消息：為配合各界同胞的愛國捐款，已設立愛國捐款專戶。

這樣的故事更是屢見不鮮⋯

有利公司眾員工首先捐獻十萬元，並遞交一份十二位員工連署信函：「拿我們自己的頭顱，來拯救我們的國家和民族。用我們自己的熱血，來保衛我們

的生命和財產……。」

台北市克難街的退伍軍人陳文顯，也把他個人的積蓄五萬元捐出來，他流著淚說：「國家面臨這樣的處境，個人的財產算得了什麼？」他表示要藉此拋磚引玉，把這五萬塊作為充實國防軍備之用，懇請海內外同胞共襄盛舉。

一位住在信義路五段的劉太太，把家中現存的十七萬一千七百元現款捐出來，十七萬是準備買房子的自備款，一千七百元是那個月的買菜錢。

小朋友捧著撲滿去捐款，他們告訴接待的大人說：「國家很困難，我們要吃苦，不要吃糖。」

每天都是成篇累牘的愛國行徑報導，國旗滿街飄舞著，有人說那好像中日抗戰的時代重現。

十六日當天，數以千計的民眾湧集在美國大使館前，其時的內政部警政署長孔令晟趕往坐鎮指揮，民眾貼標語、丟雞蛋、扔石頭、擲玻璃瓶等，譴責卡特政府背信毀約。

「同舟一命」、「同舟共濟」、「共體時艱」、「多難興邦」等成為最常用的

標題。

大學生發起一人一信，寫信給美國友人的運動。

在這種民情沸騰的氛圍裡，雲門回到台北國父紀念館繼續演出。

國父紀念館的演出還是沸沸揚揚的，雖然和嘉義不能比，嘉義的民風純樸、與土地密切接觸，加上中美斷交正好是那一天。

雲門的舞者依然發揮團隊的默契，在舞臺上奮力賣命，正切合了亟欲強調團結的台灣社會。「《薪傳》的團體默契非常強，是其他舞蹈所沒有的。」劉紹爐認為只有男性服兵役的經驗才能夠比擬，「像軍隊中的軍歌比賽，都會觸發出相當強烈的團體意識。或者是籃球比賽的傳球傳得很順手時，不用語言，彼此之間有一種默契連結得奇緊，有一種時間與空間的美感，彼此互動的心在我們薪傳的首演季發揮到極致。」

在台北國父紀念館的演出，最後獅子頭一衝出來，兩個小朋友出場時，小男生福福或許太緊張了，拉著小若潔大步走，有點發燒的若潔差點跌了一跤，觀眾群裡一個太太跑出來憂心地叫了一聲：「唉約！」台灣民眾那時候一點都

不冷漠。

《薪傳》從南部開始演回台北，那要舞不要命的鄭淑姬，懷著身孕，照常跳著前面的〈唐山〉下腰動作，人直直挺立，「嘿」的一聲雙膝落地，頭碰地板，腰就往後彎下去。鄭淑姬一路跳到台北，彩排時終於有人對林懷民說：「阿姬懷孕了，你再那麼嘿下去還得了？」林懷民才讓她免跳，改由王雲幼代替她演出下腰的動作。「但是本來要逐漸減少我的戲份，結果何惠楨扭到腳，我又代她，演出部份不減反增。」從鄭淑姬的故事正反映了第一代舞者的精神，他們就活脫脫像穿越黑水溝、勤墾拓荒的先民。

在國父紀念館演出的《薪傳》，奚淞是觀眾之一。他提起自己看《薪傳》，就好像當年白先勇看《遊園驚夢》演出一樣的心情。小說《遊園驚夢》被改成舞台劇在國父紀念館演出，原作者白先勇專程從美國飛來台灣觀賞，「我正好坐他旁邊，台上的錢夫人演出，他則在台下不斷做表情，好像他也是劇中人似的，那樣子非常滑稽。」看《薪傳》時，因為與舞者都非常熟，奚淞笑說：「台上舞者在用力的時候，我也好像幫他們在用力似的。」

記得當演出結束，觀眾手拉著手，大家真的像同乘一條船的感覺般。奚淞旁邊坐著母親，她一手牽著奚淞，另一手則挽著另一個陌生人，「這大概是我母親一生中前所未有的經驗」，彼時透過手牽手的儀式，「尋求實際生命的共感，讓大家對這塊土地的感情得以抒發。」奚淞回首道。

也是另一個插曲。台北演出《薪傳》後，或許是當時真的太敏感了，林懷民總是擔心出事。今天看來，這支舞作相當的工農兵，有心人士要拿來做文章，易如反掌。

提起這段，林懷民說自己是戰後出生的「光復子」，他們有一個全然不同的身世背景，「白色恐怖時代，我們還小，不知道好驚」，長大後，卻仍會感覺到一種惘惘的威脅。《薪傳》演出之前，台灣的「鄉土文學論戰」餘音猶可聞，文化界開始有很多小小的耳語，暗地裡給《薪傳》扣帽子。「我還記得還在練習時，有記者想寫，我卻不想讓他們寫，害怕得不得了。」當時，對雲門著力頗多的吳靜吉就來坐鎮，擋著記者。

一直像林懷民家人般的陳芳美非常清楚他的為難，那種氣候裡，即使林懷

民想用鮮紅色的彩帶，也不能任意嘗試，「會被說成是共產黨的同路人。」

第一年的《薪傳》不若改版過後的以紅色彩帶作為「節慶」的道具，而是讓舞者們敲鑼打鼓一路「鏘鏘鏘」地落幕。「雖然知道是喜慶，可是沒有喜慶的感覺，熱鬧不起來。時局太壞，實在無法高興起來。」林懷民心知肚明。

陳芳美猶記得林懷民是如何佈局，讓自己解套，「這齣舞作來自生活，追敘一段歷史，我不要《薪傳》任意被定位為台獨或回歸中國。」林懷民希望能由有識之士來談《薪傳》的意義。而當年有「紙上風雲第一人」之稱的中國時報人間副刊主編高信疆果然嗅覺奇佳，台北演出期間，立刻邀了文壇大佬來寫《薪傳》，何懷碩、姚一葦、徐佳士、唐文標等人都提筆寫過。

姚一葦不愧是文壇和戲劇界的耆老，一九七九年他就洞見了省籍問題的嚴重性，他的「試評《薪傳》」裡寫道：「所謂本省人與外省人者，實際上只是一個大家族的兄弟姊妹，我們所要分辨的只是他的是非善惡，賢愚不肖，而不是出自那一房（省）。」

「那個時代，真的很有趣，我想全世界的舞團都很少有這種經驗，這樣和社

會大眾貼在一起，我永遠都忘不了《薪傳》首演的那一年。」時時「懷民」的林懷民在與觀眾互動中，體現到前所未有的力量。

《薪傳》第一次公演係在一九七八年十二月十六日到一九七九年一月七日間。

民憤持續燃燒了將近一個月。美國大使館前，連續多日都有上千群眾聚集著。警方在主要路口架設拒馬，唯恐少數情緒激動的民眾舉止逾越理性。一名年輕的警察被民眾摑了一巴掌，民眾譴責他保護背信忘義的「壞人」。少年警員屹立如山，臉上卻已滿是熱淚了。

美國右派國會議員高德華猛烈抨擊卡特總統與中共建交，並準備上法庭控告卡特違憲。

國民黨十一屆三中全會決議：「授權中常會採取非常行動。」

五〇年代從韓戰歸台反共義士齊居的忠義山莊高舉「莊敬自強，處變不驚，自立自強，團結奮鬥」的標語，抗議美「匪」建交。他們對美國居然會與當年「抗美援韓」的中共建交激憤不已。

各大專院校發起「擁戴政府簽名運動」。政治大學在道南橋救國牆張貼「救國快報」，輔仁大學展開「愛國護國簽名運動」等。

地方政府首長紛紛發表談話，斥責美「政客」罔顧道義。

台北縣數百名公務員決定發起一項永久性愛國運動，他們群集台北縣板橋，向國府提出建議：強化戒嚴法，以求國家整體安全；為了防止不法人士出國串連及節省外匯，即將實施的觀光護照應予取消；電視節目應摒除一切靡靡之音，以免腐蝕民心士氣。

國府經建會主任委員暨中央銀行總裁俞國華公開說，國內經濟情況穩定，物質供應充裕，各項經濟活動照常推行。

中央電影公司為砥礪人心，於十二月二十五日起舉辦「愛國電影週」，播放《梅花》、《八百壯士》、《英烈千秋》等片，除《黃埔軍魂》一片外，一律以軍警票優待觀眾。

國劇名演員郭小莊與名琴師朱少龍原應邀於十二月三十日赴美紐約林肯中心演出《拾玉鐲》，郭小莊去電美國，表示中美關係已改變，此刻她的心情不適

合演出，取消美國之行。

一則房地產廣告的內容：「感謝政府給我們信心，感謝三重人士對政府的向心力。雖然美國背信忘義，昨天三重翡冷翠大廈推出一、二樓商場，仍然踴躍搶購，銷售已達56％。」

增額中央民意代表選舉總事務所主任委員邱創煥表示選舉雖然延期，但各選務機構照常上班。

工商界領袖爲表示對台灣局勢的信心，台塑關係企業負責人王永慶決定投資一百億於石化工業下游計畫；裕隆汽車公司增加投資新台幣七十億；台泥增加投資二十五億資金擴建蘇澳廠等。工商業表示：他們在此刻毫不猶豫的增加投資，足證對國家充滿信心，將全力支持政府度過難關。

十二月二十日蔣彥士被任命出任外交部長。

卡特於十九日接受美國電視訪問聲稱：將繼續出售防衛性武器給台灣，並稱中共沒有能力進犯台灣。

十九日，行政院長孫運璿在立法院報告「美匪建交」之事，強調國府推動

民主憲政政策不變，但對於動搖國本的言論行為政府一定嚴加懲罰。

國民黨於三中全會後，決定即日起成立工作小組，規畫具體改革方案，由常務委員嚴家淦任總召集人，廣徵各方意見，儘速提出各種改革方案，以促全面革新。

民怒在一九七八年十二月二十七日達到沸點。

當天，美國談判代表助理國務卿克里斯多福抵台，台灣民眾以雞蛋、番茄、踩碎花生以饗美方代表。

在克里斯多福即將代表美國政府赴台談判的消息傳出後，民眾楊萬賀、陳弘昌、胡聖芬、劉立婷等，投書到各報，呼籲國人能在此時以積極的行動支持政府，在二十八和二十九日兩天，台北家家戶戶在門前掛起國旗，在衣服上、在車上配上國旗，並以「靜坐」向美國表示抗議，以表示全國民眾對中華民國「國號」、「國旗」的尊重，和支持政府立場的決心。

但台灣民眾或許認為「靜坐」不足以傳達憤恨之情吧。

二十七日，克里斯多福等美國談判代表抵台之日，示威的人潮從松山機

場，邐迤到圓山飯店兩旁街道，沿線的民權東路、中山北路更是萬頭鑽動，警方出動了數百名警力，沿途保護美代表團的安全，那場面唯有社會運動最盛的時期可以比擬。

美國代表團車隊甫出軍用機場門口，雞蛋、番茄、油漆如冰雹般摔在車身上，車內的美國代表見突如其來的見面禮，無不心驚膽戰，他們看到貼近車門的民眾一雙雙怒紅的眼，控訴著被出賣的憤懣，見識到這個島國國民性的強悍。

沿路的雞蛋番茄齊飛，旗幟木牌猛揮，「在韓國殺死美國人的是誰？」「在中國大陸找不到人權！」「中國不容被出賣！」等英語抗議布條在在令人怵目驚心。

抗議的行伍中不斷傳出愛國歌曲聲，不少女學生邊哭邊唱著。

這場沸騰的「歡迎儀式」直進行到午夜零時，克里斯多福等代表團人員住進圓山飯店，抗議民眾並未留難他們，只用「梅花、梅花滿天下，越冷它越開花。梅花堅忍象徵我們，巍巍的大中華……。」的歌聲送美國代表們入眠。

抗議的熱潮依然洶湧。二十八日的外交部廣場，被前一夜來自四面八方的

抗議民眾擠得水洩不通。

女作家張曉風穿了一襲黑衫，寫著「美國精神死了，為它哭喪吧！」出現在外交部前向世人報喪。

一名六十歲的合作社計程車司機喬兆印在當時的介壽路上（現今的凱達格蘭大道）引火自焚，車子冒起熊熊火焰，四名青年硬將喬兆印拉出車外，痛苦翻滾的他，口中仍高嚷著：「我要替中國人報仇！」「中華民國萬歲！」

五十九歲的市民孟繁社以菜刀剁下左手食指，在北一女中校門口，以紗布寫下「我愛國」的血書。

十二月二十九日，聯合報刊登了中央研究院學者們，包括時任院長的錢思亮，各研究所所長：高化臣、張崑雄、羅銅壁、文崇一、朱炎、于宗先等學者致卡特的一封信，要求卡特譴責「北平偽政權」的侵犯人權，對人類的良知負責。

蔣經國接見了美國代表，經過了兩天的談判，克里斯多福離台前，僅發表一篇簡短聲明，謂：「我們矚望，在未來數週內，在此間和華府繼續舉辦此種

會談。」

同一天裡，國府經濟部次長汪彝定則在華盛頓與美國貿易談判代表史特勞斯簽署了「中美雙邊貿易協定」，確定兩方互相給予「最惠國待遇」。

來台的美國代表領教過台灣民眾的慓悍後，於圓山飯店十二樓中美談判之後，選擇悄然離台，連待命的開道車都未派上用場，讓鵠候多時的中外記者撲了個空。

而中華民國駐美大使沈劍虹則在離情依依下，告別了他駐派七年半的華盛頓「雙橡園」。駐美大使館定於一九七八年十二月三十一日下午四時在雙橡園舉行降旗典禮，由外交部次長楊西崑主持。降旗後的第二天，一九七九年一月一日，中美關係正式中斷。

美國政府於一九七九年四月制訂了「台灣關係法」，賦予斷交後對台政策的立法化。

台灣民眾雖然惶惑不安，島國之民的堅韌特性依然適時發揮作用。那無數鼓吹團結自強的正向報導，或許可說是一種刻意的糖衣，卻讓台灣真的走過來

了。

但是另外一股騷動的力量彷彿地牛翻身，震撼了整個台灣。

早在中美斷交後，當時的黨外人士所提出的「國是聲明」中，要求國會全面改選、解除戒嚴令、軍隊國家化等民主主張，並揭櫫「台灣的命運應該由一千七百萬人決定」的住民自決主張。

停辦的增額中央民代選舉，於第二年捲土重來，黨外人士的集結力量更強，終於發生了震驚海內外的「美麗島」事件。施明德、林義雄、呂秀蓮、陳菊、黃信介、張俊宏、姚嘉文等所有民主運動健將，幾乎全數身繫囹圄，「美麗島」大審的新聞再度翻攪了好不容易平靜下來的台灣社會。台灣民主進程因而挫斷了近十年之久，這十年卻也是締造台灣經濟奇蹟的關鍵時段。

整個七〇年代裡，台灣眞處在多事之秋中，國事蜩螗。許多「有辦法」的人爲了一張張的綠卡，盡售台灣的產業，紛紛移民美國；等而差之的，則移民中南美洲的巴西、智利等國家。在那個時代，爲了尋求更具保障的安全感，更有許多女孩將愛情的眞諦與自由賣給綠卡，她們在學校畢業後，由家人作主，

選擇一位留美學生，經過一回相親、短促的交往，就成就了一椿椿「綠卡婚姻」，因而不斷重演──「到了美國全然不是那麼一回事」的悲劇，關於她們的故事以作家於梨華的小說《又見棕櫚》，最具代表性。

七〇年代，中華民國作為代表中國法統的地位不斷被否定，而弱國子民的悲歡離合充分反映在「綠卡症候群」裡。

在國家前途未卜之際，雲門的「薪傳」如常的演出行程，並且在中共與美國正式建交的一九七九年元月，於國父紀念館加演三場。

《薪傳》之所以要演，倒不是為了中美斷交，其歷史性不在於意識型態，而是講台灣曾經有過的樸實的、艱難的時代，事實上就是我們的童年嘛。」今天的林懷民為當時的演出下了一個註腳。

表面上，〈渡海〉只是其中一段，林懷民編這支舞時，意在講一群人怎麼樣度過一個黑水溝，一群人怎麼攜手走過生命的黑暗期，林懷民更進一步指出其中意涵：「很有趣的是它變成一個隱喻，不管怎麼苦，台灣都會度過，只要你奮鬥，台灣都是會走到一個新境界。」

這樣的意涵正好和《薪傳》創發時的台灣命運切合。

激情的時代過了以後，一九八三年，正逢雲門創團十週年，《薪傳》在體育館重演。每個晚上坐滿六千名觀眾，從舞臺下看過去，幾乎每個人身上穿的都是《薪傳》的Ｔ恤，董陽孜揮毫的「薪傳」、「薪傳」的字眼朝舞者撲面而來，就如同今天去聽熱門音樂會的風尚一樣，觀眾的掌聲更是如雷貫耳。

在中華體育館，天天來看，叫得最響的就是已逝的作家三毛，那時候有一大票建中的小孩子也跟著她每天來。她寫東西給雲門，一個人跑上樓來，送東西給舞者，告訴舞者雲門有多偉大，謝幕時總高喊著：「雲門我愛你們！」

李靜君，是雲門第二代舞者最具爆發力的，當時甫進藝專舞蹈科，不過十六歲，看了中華體育館那一場的演出。一九九八年秋天，從電話線那頭、在遙遠的英國說起《薪傳》，李靜君仍講到喉頭沙啞。

「我記得那天黑壓壓的觀眾。跳到〈耕種〉時，不知是電路出問題還是故意的，音樂不見了，舞者就齊聲開始唱，這段現在改成斜線走出來，以前卻是『田』字的四方形，最簡單的舞蹈元素，卻可以跳得那麼淋漓盡致。」靜君只記

得自己一邊看一邊哭，「那種感動有一種國家情感的意識。」特別是小朋友在黃自的國旗歌聲中，牽著手走出來，她已經哭得無法動彈了。

那一次，現在已是雲門行政總監的溫慧玟負責管理道具，在後台印象最深刻的是「舞者一下場到後台，立刻彎下腰十秒，喘幾口氣又再度上場」，這讓她感到震撼，感到人的無窮韌力。

首演時被「白色恐怖」氣氛亂了方寸的陳芳美，終於有機會安心欣賞一場《薪傳》的演出了。她直說：「好看得不得了。」芳美知林懷民甚深，「老林的舞蹈作品經過幾次洗鍊，會越來越好看。」第一版的《薪傳》從燒香開始，因為燈光很暗，動作很慢，許多點顯得太冗長。這些問題到了十週年的演出完全沒有了，「動作精簡，節奏很快，」陳芳美讚道：「非常經典，如同《白蛇傳》一樣。」

第一代舞者雖然身材比例不盡完美，普遍上身長，下身短，下盤較重，較為笨拙，卻適於展現客家精神。「十週年時，他們的肉體、精神都達到巔峰，」陳芳美誇說那是「最好看的《薪傳》」。

首演季在台北的演出，最後由一百位學生手執火把走出來，到今天林懷民還常碰到年輕人說：「林老師！我在雲門跳過舞！」他回說：「我不認識你。」那年輕人總說：「我在《薪傳》最後拿火把出來，還吃便當。」連當時台大外文系的學生，後來的雲門舞者羅曼菲也舉過火把。

《薪傳》走過狂亂失序、認同危機的歲月，一九九八年得到「香港電視傑出華人」榮譽的林懷民正色說，「我一輩子如果做過什麼偉大的事情，大概是編了《薪傳》吧。事實上我也不是在講祖先或先民，因為先民是很抽象的。要表現的先民形象還不是要從我們自己出發，這個舞很重要的理由也許就是在這裡，在《薪傳》裡我們找到自己；在這之前，台灣舞臺從未出現過台灣歷史。」

耕種

第七章　香港與北京之夜

思想起……
一步的棋說要一步對，
就該先的先，後的後，
咱小漢阿公阿爸將咱叫，
所在開墾啊，
要子孫萬里蔭封侯。
　　——陳達《思想起》

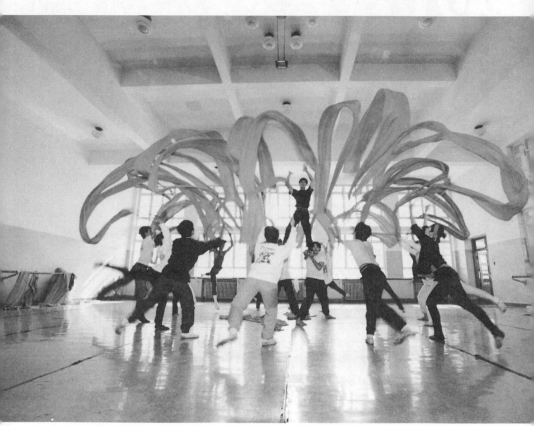

▲ 北京中央芭蕾舞團教室彩排〈節慶〉。　謝安攝

▶ 前頁圖片說明：〈耕種〉一景。　謝春德攝

▲ 上海演出謝幕。　謝安攝

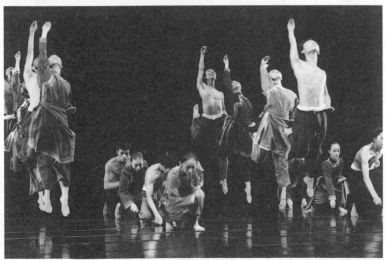

▲〈耕種〉中插秧的漢子與婦人。　劉振祥攝

《農村曲》的歌聲中，眾人蹲踞、跪行，彷彿在插秧、除草。他們列隊排成水田狀的正方形，把插秧與除草的動作不斷變化。他們喊著，忙碌揮手刈稻，歡呼離場。

「每逢外來災難或壓力出現時，《薪傳》就可以激發出悲壯的情緒，當外部壓力不存在時，則是一種浪漫的感覺。」蔣勳為《薪傳》下了一個頗貼切的註腳。曾經看過無數次《薪傳》的演出，蔣勳認為看過最好看、最感人的，莫過於嘉義首演和北京保利大廈的演出。

走過狂飆的時光，雲門的舞者已經換過好幾代了，第一代多數在一九八五年光榮引退，或轉任教職，或自創舞團，或移民他國。而台灣歷經中美斷交、民進黨等在野黨相繼成立、解除戒嚴令、開放兩岸探親、蔣經國總統過世、省市長大選、總統直選等巨變，似乎再也沒什麼事能扳倒台灣民眾了。

到了見怪不怪的九〇年代，當年林懷民感懷身世及時局的嘔心泣血之作——《薪傳》，幾乎就只是一支經典舞作，再沒有激發台上台下一致痛哭的理由

了。就如同長年擔任雲門舞臺設計的林克華所描繪的：「《薪傳》是一齣需要很大場面、容納很多觀眾，聲勢和場面都要很有力的舞作，她的演出成功與否，也涵蓋了觀眾的反應，效果才會出來。」當觀眾只是平和的純欣賞，情緒不夠高亢時，《薪傳》似乎就少了些勁。

但《薪傳》卻有一種作用，能散發出休戚與共的能量。一旦感覺到被孤立的焦慮，所有參與者都會產生同舟共濟的意志，重映「首演之夜」痛哭流涕的場面。劉紹爐就說：「一九八一年雲門到比利時演出，中華民國國旗不准掛出來，但我們演完〈渡海〉，抬頭看到包廂裡的觀眾朝著我們，熱情地揮舞著青天白日滿地紅的小旗，當場百感交集，感動得躲進廁所裡大哭十五分鐘！」

一九九八年十一月之前，《薪傳》已經在全球演出一百四十場了，舞者們帶著這支「要人命」的舞跳遍香港、菲律賓、美國、加拿大、瑞士、德國、新加坡、奧地利和中國。每一回，照舊要跳到腳快斷、手快斷、全身虛脫的慘狀，但這都只是肉體上的支出而已。

唯有在香港和北京的演出彷若昔日重現；跳完之後，舞者們深深撼動自己

與觀眾的場面，時空似乎又回到一九七八年十二月十六日中美斷交當天。這兩場演出之所以令人如此印象深刻，確實如蔣勳所說的：「感受到無比的外在壓力，產生一種全力以赴的使命感。」

今天的雲門舞者中約有半數左右曾參加過這兩次演出，聚在一起，七嘴八舌談起來，彷如歷歷在目。這兩次淬鍊的結果，使得對現代舞原本頗不以為然的舞者們，完全改觀，從此無怨無悔地加入雲門舞集，把生命中最精華的階段奉獻給現代舞。

創雲門舞集十年後，一九八三年，林懷民成為國立藝術學院舞蹈系創系主任，學生經過成套完整的訓練，日後有多位加入雲門成為新血。這些藝術學院的學子多半是從小學舞，根底較佳，身形也因為營養較足，比例普遍修長，先天條件好過雲門創始舞者們。不過，林懷民畢生訓練起學生的嚴厲程度不遜於對雲門舞者，簡直可比「魔鬼訓練營」，早課晚操，常把剛入學的新生整得面無人色。

一九八六年，林懷民接下「國際舞蹈學院舞蹈節」的邀請，準備帶藝術學

院學生赴香港演出，既然有機會與全球的舞蹈學院年輕學子切磋，林懷民毫不留情地選了《薪傳》這支重量級舞作。為了做好上場的準備，從一九八五年開始，就讓藝術學院學生以《薪傳》做全台年度巡迴公演，這些演出裡，學生的表現差強人意，觀眾的反應也平平。

快到香港演出之前，林懷民恨鐵不成鋼，改採嚴峻的訓練方式。

最難忘的是赴香港的前一天，從下午三點鐘開始排了整整八個小時，後期擔任《薪傳》現場打擊樂的朱宗慶也在現場演奏，但學生卻仍未進入狀況。當排練室的時鐘指著十一點時，大家都以為快結束了，可以回家了，明天一大早還要趕飛機，誰知道林懷民卻說：「大家先去喝個熱湯，再回來。」

「朱宗慶老師都已經把樂器收好了，聽到這話，哐噹一聲樂器掉下來。」現在是雲門舞者的王維銘說起這段，大家笑成一團，「八個小時練下來，我們真的筋疲力盡了。」

這一練就練到半夜兩點鐘，目前任教於藝術學院的楊美蓉心猶餘悸說，

「那天一跳完走出來，我就在學校禮堂外哭了起來，好難過喔。那種感覺是精神

和身體都不行了，跳了太久了，情緒都上來了。」那年兩岸尚未正式往來，香港則已經確定九七要回歸中國了，行前林懷民耳提面命，要學生到香港謹言慎行，不可輕怠，聽到這些囑咐，本來就被操練得快招架不住的學生們，更是後悔被選出來跳《薪傳》。

《薪傳》本身就是壓力極大的舞作，加上林懷民的「鋼鐵鍛鍊」，除非毅力過人，否則很難通得過磨練。藝術學院學生們身心俱疲地飛抵香港。有趣的是，才觀摩了第一天的演出，舞者之間就變得十分融洽，極其團結，女生們相互問說：「你化妝品還有沒有，可以向我借喔！你沒有維他命，我還有喔！」連彩排時都異常認真。

原來北京舞蹈學院演出開幕舞碼，他們的身材比例直比西方舞者，人高技也高，舞作相當唯美，林克華形容道：「有位男舞者好像會輕功似的，空中彈跳半天，不會掉下來。」藝術學院舞蹈系第一屆的吳義芳描述說：「那個男舞者前腳高舉過頭，後腳也抬得直挺挺的，而我們當時的技術卻不怎麼樣。」北京舞蹈學院的演出深深刺激了他們，尤其當時兩岸的狀況，雙方還有點較勁的

意味，這些孩子們心裡盤算著：「絕對不能丟人。」

一九八六年六月十一日，在香港演藝學院歌劇院，來自台灣的藝術學院學生拼了，舞出力道萬分、生死存亡般的《薪傳》。香港舞評家說，他們「惡狠狠地要從空氣中摳下一片東西！」他們舞得驚心動魄，那只為了謀一口飯的移民形象，不再只是形象而已，經過他們的詮釋，已化為有血有肉的真實人物，誓與天抗、與海鬥，不能前進，就只有死亡，要親手開闢一片可供活命的土地，要子孫瓜苗綿延，只能靠自己、靠同舟一心。他們在舞臺上飛躍、翻滾、急奔、哀泣、歡樂，每個動作都牽動著觀眾的每一個細胞。

從排練以來，始終未進入狀況的學生們終於透過強烈的決心，舞得熱血沸騰，藉簡約有力的舞蹈語言，將《薪傳》的神髓活靈活現地呈現在眾人面前。

舞罷，他們自己都被感動得抱在一起嚎啕大哭，領隊的老師們也上台來，緊緊擁抱，哭成一團。「那天上台後真的瘋了，盡全力跳完這支舞。」楊美蓉說，到現在她還常拿那次演出的錄影帶給學生看，「真的是神力，完全超乎自我。」

那天謝幕時，素來很吝惜稱讚掌聲的香港人，和幾百位參加舞蹈節的各國

舞者齊齊站起來，給予如雷貫耳的掌聲，學生們整整謝幕長達二十幾分鐘，還有人高喊說：「繼續！繼續做下去！」王維銘說，「我們被逼著一定要出來，一直不斷的敬禮，這種感動是到現在都不會忘掉的。真的是空前絕後的體驗，以後再也不會有了。」王維銘又說：「或許那就像是中美斷交之日的演出吧。」

當天在座觀眾有曾締造亞運記錄的「飛躍羚羊」紀政，她紅著眼睛站起來鼓掌，說：「我已經不記得看過多少次《薪傳》了，只要有機會我一定看，我不是看林懷民編的舞，而是看祖先的靈魂和精神，每一次我都感動得哭起來，他們實在一次比一次演的好。」

「大陸代表看了《薪傳》演出後，覺得台灣與北京的演出效果好像應該倒過來才對。」林克華至今印象依然鮮明。過去，中共的樣版舞作：《東方紅》、《白毛女》、《紅色娘子軍》等，都是精神緊繃的作品；然而，「前一天的北京舞蹈學院演出卻是十足小資產階級的表現，相反的，台灣的演出反倒是革命精神的具體表現，雙方都嚇了一跳。」林克華說。

香港舞評家游靜則指出，其實雲門最令人感動的不是中國功夫，或什麼中

西文化的融會貫通，甚或不是舞者一等一的技巧，反而是台上的人百分百投入的態度。「我仔細盯著一個個穿著藍布衫褲的舞者，掃過來掃過去的，他們竟然可以如此專注，況且又不像是背默動作，而是傾著整個人整個精神去表達，表達的不再是林懷民的感情，而是每個舞者逐字逐句要你聽的懇切的話。」游靜說自己還不知不覺地站起來拍爛了手掌。

香港這次驚天動地的演出之後，讓參與者心甘情願的踏入現代舞世界，無論是教學或是繼續留在雲門，都為台灣舞蹈界培植了可貴的人才。

當初覺得《薪傳》太難，排斥去跳的楊美蓉，一九九八年則成為《薪傳》的傳授者，天天帶領著藝術學院第十三屆到第十五屆學生排練《薪傳》，準備在十二月十六日──《薪傳》首演二十週年，也是中美宣布斷交滿二十年當天，再做全本演出。來自美國紐約的舞譜家瑞‧庫克（Ray Cook）誇讚楊美蓉是一位良師，他說：「美蓉是一個很好的排練指導，她通常會笑笑的很輕鬆的，但她卻可以很準確地排練，即使學生嘻嘻鬧鬧，玩來玩去，排練仍然有進展。」

一九八六在藝術學院專攻芭蕾舞的王維銘，目前算是雲門的大哥級舞者。一九八六

年之前，他從來就不喜歡現代舞，更討厭雲門，「當時我根本不看雲門演出的，那一次跳《薪傳》的誘因只是為了可以去香港。」

但是跳過八六年那場《薪傳》之後，開啓了他舞蹈思想的全新視角：「原來舞可以跳得這樣！」唯美不是唯一的方式，現代舞也不是只有那幾種樣子而已，「那是一個很特別的經驗。」香港演出就像是舞蹈世界的啓蒙，王維銘有一種頗具哲思的理念，「原來你要透過對自己的檢視，去瞭解自己的思考，透過丟掉技巧，你就可以達到接近雲門第一代舞者的純樸。這個純樸不管好看與否，也不拘形式，都會感動人、感動自己。」

香港之旅令舞者對自己的專業有了全新的體驗，中國大陸之旅則是找到人性的共同點。

早在一九八五年，雲門就不斷接到來自中國大陸巡迴演出的邀約，卻因一九八八年的暫停近三年，延擱到一九九一年雲門重啓之後，在全台灣大小鄉鎮演出一百五十餘場後，終於在一九九三年才成行。「如果我們不愛鄰居，不愛台灣，妄言擁抱十一億的中國人，不管怎麼說，都是矯情的。」

為了確保專業的演出條件，林懷民協同策畫單位的中國時報工作人員赴大陸考察，要求表演場地更改硬體，地板改成黑色的，舞臺加裝側燈照明等。

一九九三年在乍冷還寒的十月天，一行五十人飛抵北京首都機場，雲門舞者終於來到《薪傳》祖先的土地了。接著半個月內，他們緊鑼密鼓演出，舞步踏入首都北京、十里洋場上海、第一個改革開放的經濟特區──深圳等由北到南的三大城市。

這一趟，林懷民的心是臨淵履薄的。行前，他擔心接駁的中國民航能否準時，因為演出行程極其緊湊；他害怕大陸的衛生條件、飲食條件；雲門的駐團醫師周清隆必然要隨行，在寒帶天候裡，稍一不慎，很容易感冒。林懷民叨叨絮絮道：「這是齣血肉模糊的舞劇，耗費舞者體力的程度，幾乎到了不近人性的地步，沒有一名舞者容許生病的。」

林懷民告訴大陸媒體說：「想把在台灣生長的中國人，他們的情感，他們的每一張面孔，帶來給他們祖先土地上的人看。」這個說法，與二十年前選擇在嘉義首演，可以遙相呼應。「我不能把台灣兩千多萬人都帶來，但《薪傳》

裡有台灣兩千多萬人的面孔。」

北京，對新生代舞者是陌生的，儘管兩岸已經有所往來了，舞者一踏進首都機場，還是有相當特別的感覺。

沒有熱烈歡迎的紅布條與行伍；相反的，北京的十一月已入冬，天氣涼颼颼的，感覺有點蕭條，坐在飛機旁邊的舞者汪志浩盯著眼前的一切一切，心想：「到了大陸了。他們有各種標語，和台灣早期沒兩樣。」汪志浩說：「一路上都非常荒涼，一直到我們住的亮馬河大廈大廳都沒有什麼人跡。」

雖然行前已做好了最壞打算，北京畢竟是首都，政治氛圍不一樣，所有雲門宣傳物都不能出現「中華民國」字眼。舞團經理葉芠芠一再被叫去，用毛筆把任何「中華民國」的字眼逐一塗銷。

主辦單位的文宣品裡，《薪傳》被改寫成「大陸先民」拓殖台灣的史詩，一瞬間就把開墾台灣的先民納入「幅員廣大、歷史悠久」的大中國之中。

雲門帶了五萬張傳單，採取前所未有的入境隨俗作法——印著大陸人最熟悉的台灣歌手趙傳、蘇芮等人推薦語。許多北京觀眾慕名來探，但雲門究竟是

什麼，他們並不太清楚。同時，也有人一直警告林懷民說：「別抱太大希望，大陸觀眾都把看劇場演出當作娛樂而已，他們不太會殷勤鼓掌的。」

北京演出場地在保利大廈國際劇場，出自澳洲雪梨歌劇院同一人之手，整整耗費八年才竣工的，是北京設備最完備的劇場之一了。林懷民拿出他對劇場一貫嚴格的要求，彩排時不准拍照，不准開側門洩進任何光線；否則，會「干擾舞者排練，產生無法預期的意外」。但北京的落塵量在劇院裡依然很高，多天的北京極其乾燥，舞者來自南方潮濕多雨的天候，一時很難適應，彩排時並不順暢，舞者們努力適應著這座舞臺，他們都有一種默契：「無論如何，絕不能漏氣。」

雲門的舞蹈老師之一石聖芳是印尼華裔舞蹈家，在文革之前曾是中央芭蕾舞團的首席教師，為舞者張羅到北京中央舞蹈學院的排練場地。雲門在這練習時，有中芭團員聽說他們很久了，好奇過去看了雲門的排練，說了一句：「線條不好！」雲門舞者心中暗自回著：「等著瞧！」在台灣傷了手的舞者王薔媚，雖然不用上台跳，聽到人家的批評，她還是鼓勵同伴們以平常心去跳，「沒辦

法嘛，我們就是長這個樣子呀！」

舞者們仍有人掛病號了。瘦削纖弱的張玉環感冒了，這一趟，長住台東的父親專程同行，面對生病的女兒卻也束手無策，林懷民讓她休息，不要演出，堅毅的張玉環卻堅持上台，不願在這場歷史性的演出缺席。

舞開演前，中共主辦單位一貫要安排致詞，林懷民卻從來就堅持劇場是屬於藝術家、表演者、觀眾的，不需要有其他人上台致詞，北京的主辦單位仍派出司儀在兩場演出時做了「指導」。林懷民在司儀說完話，無人宣佈的狀況下，孤身走到舞臺中央，以慣常的感性口吻，娓娓地說：「很高興來到曹雪芹、梅蘭芳、沈從文、齊白石、錢鍾書這些大師創作的、生活的城市。兩岸雖然相隔四十年，我仍認識魯迅、傅雷的作品，透過他們的文學作品，得到啓發鼓勵。」

他也特別向在座的沈從文夫人，張兆和女士致意。話才說完，許多北京文壇人士不禁流淚。他們說，在這類的致詞裡，一向只對領導致敬，林懷民的話語，使他們感到前所未有的尊嚴。

當〈序幕〉揭開時，一鼎大香爐擱在舞臺邊，舞者們靜穆地魚貫而出，每

人手中持著一束香，虔誠地燒著香，一個接一個，台下交頭接耳，一陣騷動，觀眾浮躁地說：「搞什麼？那麼久還不跳舞？」台灣觀眾再熟悉不過的燒香儀式，對大陸的年輕觀眾來說是陌生的，他們的宗教信仰早在「破四舊」、「文化大革命」被破除了，根本無法體會這個儀式的重要性。

當藍布衣褸的「台灣先民」開始出〈唐山〉，朱宗慶打擊樂聲聲催促，「咚咚——」聲聲急，台上舞者也刷刷刷地碰、撞、摔、撲、奔、走、跪、拜，〈渡海〉裡驚心動魄的人牆；〈拓荒〉裡的與自然搏鬥；〈耕種〉裡的第一顆種子；〈野地的祝福〉那小兒小女剛到新天地的第一個孩子，〈死亡與新生〉的死裡來活裡去，與大陸過去四十年的生活居然不謀而合，一齣壯烈雄渾又不失細膩委婉的舞劇，不須言語，將人的喜怒哀樂、生老病死，都明明白白地傳達給台下觀眾。

最後的〈節慶〉更是高潮迭起。大陸的樣板戲或扭秧歌裡總不免有紅彩帶飛舞，但雲門的舞者手中的鮮紅彩帶所展現的勁道，那彩帶飛舞的線條如此起彼落的鞭炮，綻出無限的喜氣，看慣紅彩帶的觀眾只能叫著：「剎是好看！再

來！再來！」「好！」就像看京劇似的，到精彩之處必叫好並猛地鼓掌。舞未終

結，掌聲便已持續不斷。

〈節慶〉終結處，舞臺前方落下「風調雨順」、「國泰民安」的兩條紅布，

全場觀眾站起來拍紅了手，他們以最炙烈的熱情歡呼，觀眾裡有人忘情地嘶喊

道：「你們還要再來！一定要再來！」扮演那〈唐山〉裡強韌母親的楊美蓉眼

淚、汗水滿臉也忘我地回說：「謝謝你們！我們一定會再回來！」

台上台下相互呼應的熱情場面，讓北京觀眾前所未有的不肯離去，只見大

陸方面的司儀依循當地劇場傳統，走到台上大聲宣佈，「晚會結束！」登時，

觀眾的掌聲嘎然而止，卻仍不肯離去。

含蓄的張兆和女士精準地給了頗堪玩味的評語：「創新而不油膩的作品」。

觀賞這場演出的蔣勳，在台下不禁熱淚滿面，「這些孩子用身體來說，台

灣人沒有在北京人面前輸掉。」他誠懇的說道：「在北京看演出特別感受到，

那些身體裡真有一種讓人感動的東西，讓自己奮鬥出來，把身體用到極限，一

下子把氣用完，把生命燃燒掉。」

《薪傳》的舞評在中國燃燒了幾個月。《舞蹈月刊》宣稱，這場演出「震撼舞界，轟動神州」。新生代舞者平均年齡和第一代相差十歲左右，他們在《薪傳》排練時，不曾有搬石頭的經驗，成長的環境也優渥多了，但北京的演出都感動了自己，好似八六年香港演出的感覺又重現了，吳義芳說：「隔了七年了，我們其實也成熟多了。但北京演出結束時，自己還是蠻感動的。」

在雲門跳了八年，王維銘提起北京的演出，他說：「有點類似香港的經驗，但強烈度大概只有七、八成左右。」繼而說，「在香港什麼也感覺不到，因為你傻掉了，不知道你是在幹嘛？就是拼了，豁出去了。香港那一次是超意志力的表現，再配上比較好的身體，非常好看。可是在北京你還可以感覺到緊張，有壓力。」

瘦骨如柴的張玉環以往跳《薪傳》都不免要哭的，體力負荷太大，到最後幾乎跳不完了，只能用下意識和意志力支撐著，「即使你跳不完，快死了，你還是想要撐到最後一秒，所以我跳到後來已經有點缺氧、手都麻了、全身都麻掉了，已經沒辦法呼吸了，快不行了，然後就哭了，一哭完馬上就像到另一個

空間，讓你可以再來。」北京演出那一次，她抱病上台：「我非要把它做完，最奇妙的是，撐到最後那種精神性的東西就會出來，別的舞沒有這麼折磨。」

那股神奇的力量，今天雲門的舞者回味，自己仍感到奇妙得不可思議。

伴隨《薪傳》演出不下一百場的打擊音樂家朱宗慶也有類似的體會。在他們的現場驚天動地伴奏下，舞者充滿爆發力的豐沛演出，如驚蟄撼動北京的觀眾，聲聲催得人毛細孔全數張開了。那一回，朱宗慶與何鴻祺、陳永生司槌，居然握鼓槌握到手磨破了，可見他們的投入程度也高達百分百。「那真是一次絕無冷場的演出。」

一場精彩的演出激發出來的效應至今仍發酵中。往後的日子，特別在沮喪時刻，香港之夜、北京之夜隨時像燭照一般，提醒這些年輕舞者奉獻於舞蹈的誓願。

比較起大陸三個城市的演出，上海人的世故與低調，就遠不如北京觀眾的熱情。只是一進虹橋機場，就讓雲門人感受到特權的力量。一下飛機電視記者直到艙口訪問，雲門一行不曾走甬道，也沒有通關，一個北京飛到上海的小姐

指著雲門舞者說：「他們怎麼可以這樣？」行李不需驗關直接送到飯店。

上海這十里洋場在改革開放幾年內，骨子裡的「時尚」細胞恨快就發揮作用，衣著入時的男男女女，行走在往昔的「租界區」，那一棟棟的歐風建築，林懷民帶領著舞者們想像三十年代明星阮玲玉、白光的老上海，追撫張愛玲的《流言》、《半生緣》，從外灘的各省湧來的「盲流」冥思小說家巴金的《家》、《寒夜》。

雖說不對上海觀眾的熱情抱多大期待，不過，上海戲劇學院實驗劇場的演出，《薪傳》還是攻破了上海人的矜持，觀眾起立掌聲不止，中國海協會主席汪道涵看了很直接地誇好看。

世事總未必盡如人意，上海演出的第二場，閃光燈此起彼落，林懷民不得不透過麥克風嚴正制止，要求攝影發燒友尊重其他觀眾，向來自以為是的上海人算是開了眼界了，只聽現場報以熱烈掌聲。《薪傳》到跳完之際，不再有閃光燈出現。主辦單位事後對林懷民說「你解決了我們幾十年來不能解決的問題。」

這支描述台灣先民的舞作跨越兩岸時空的差異，強烈的激動了北京，究竟原因為何？以《文化苦旅》等書名聞華人世界的上海戲劇學院教授余秋雨，有相當傳神的解析：「這一演出不可思議地讓我獲得了一種有關中國人的全新體驗。」他直指核心寫道：「『我是誰？』這個玄妙的問題順理成章地在全場中國人熱烈的掌聲中隱隱浮動。在北京、上海的劇場中，它卻因觸及到不受地理定位限制的中國人的總體生命型態而顯得更廣遠、更深刻。」

大陸的文化向來是南轅北轍，不到十年，深圳從一個沿海小漁村遽富，生活層面仍以物質支出為主，全城但見土木大興，塵沙躍揚，人們穿得光鮮亮麗。雲門在深圳華僑城華廈藝術中心演出當天，八百個座位仍然是滿座，但深圳快速發展的經濟奇蹟卻充分展現在他們的觀演習慣裡。

首演之夜，全場手機、呼叫器齊響，觀眾中間有人大嗑瓜子，幼童哭聲、大聲交談或高聲講電話，雲門舞者飽受干擾，無法集中精神演出，朱宗慶的打擊樂也無法讓觀眾專心，演出者只能無奈的盡人事聽天命。第二天開演前，林懷民婉言「約法三章」，觀眾變得沈靜專注，有如台北劇院的觀眾。

這個新興城市的觀眾還是有其可愛之處，不像北京的泱泱大城、上海的慣見風華，《薪傳》中的〈唐山〉、〈渡海〉、〈拓荒〉對他們而言，未免太沈重，但輕快逗趣的〈野地祝福〉、整齊畫一的〈耕種〉、炫麗耀目的〈節慶〉，他們以笑聲和掌聲回應。

兩岸之間的鴻溝，從日據時代分治開始，至今已不能以道里計了。雲門舞者或林懷民對於大陸觀眾的某些行徑，雖有訾議，卻仍然體貼地諒解。二十五年前，雲門在台北中山堂的演出，不也曾被閃光燈干擾，暫告中止？

關於文化事物的遊戲規則從來就不能著急，永遠在「富過三代，懂得吃飯穿衣」之後才能慢慢建立。或許經過了觀賞雲門的演出，北京、上海、深圳各有一撮觀眾的身上已埋下一顆人倫間相互尊重的種子，在適當的時刻將會生根發芽。台灣不也是一路慢慢走來的，就像林懷民所說過意味深長的話：「希望有一天台灣不再需要雲門」，那一天到來的時候，我們觀賞如雲門這般的演出時，不必焦慮的執著於看懂或看不懂，而能安然自若從中各取所需；文化可能就不再是一個需要專程討論的議題，因為文化已經根植社會生活了。

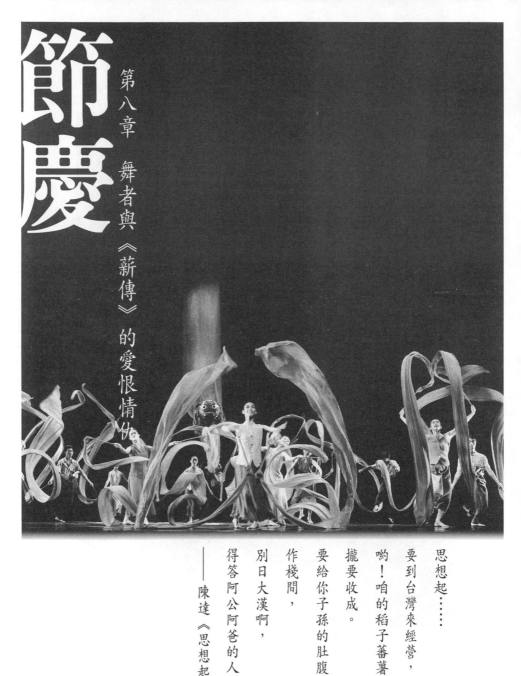

節慶

第八章　舞者與《薪傳》的愛恨情仇

思想起……
要到台灣來經營，
喲！咱的稻子蕃薯
攏要收成。
要給你子孫的肚腹
作棧間，
別日大漢啊，
得答阿公阿爸的人情。

——陳達《思想起》

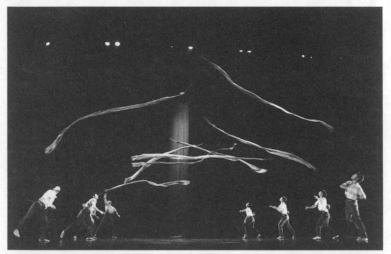

▲〈節慶〉由互相投擲彩帶的男舞者揭開序幕。　　鄧玉麟攝

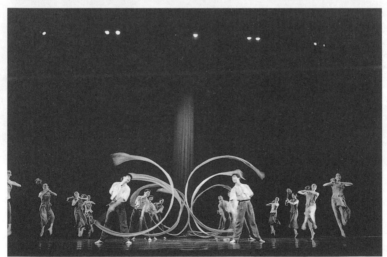

▲ 歡騰的鑼鼓引出舞動著紅色彩帶的舞者。　　鄧玉麟攝

▶ 前頁圖片說明：〈節慶〉中的彩帶舞與舞獅人（張慈妤與團員）
　　劉振祥攝

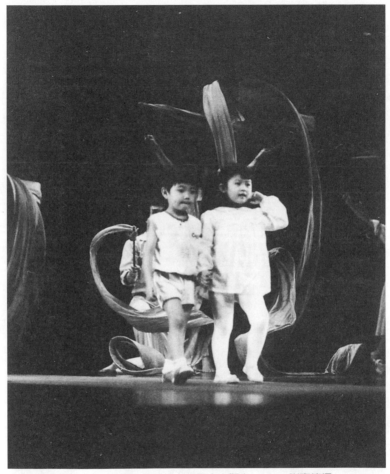

▲ 早期《薪傳》中〈節慶〉的終場，稚子走向觀眾。　　謝春德攝

歡騰的鑼鼓引出舞動著紅色彩帶的舞者。他們通通換回了時裝，如今是一群慶祝香火生生不息的年輕人——先民的子孫。彩帶酣舞之際，後台衝出舞獅人，獅身是數丈長的紅綢，恰像那源遠流長的血緣與綿延不斷的新生。

舞臺口那一缸香枝恰好這時燒到盡頭，舞臺上空兀自青煙裊裊──。

《薪傳》裡的〈拓荒〉有一段精彩絕倫的演出：第一代舞者林秀偉如陀螺般連蹦十數個蹦子，蹦到台心，然後極其精準的、在瞬息間「嘿！」一聲立定站穩，由於舞蹈演出進行得非常緊湊，讓人喘不過氣來，此刻，一直沒機會喝采的觀眾無不忘情的給予她最熱烈的掌聲。在〈唐山〉這幕裡，第一代舞者何惠楨大步大步邁出來，聽著她「咚咚咚」地光腳踩在地板上的巨響，觀眾都不禁替她擔心起來，深怕她會把自己腿給踩斷了。

事實上，這些舞者在舞臺上賣命的演出，觀眾看到的只是結果而已。之前，他們在排練過程裡，不知已耗費多少精力、死了多少細胞，才能正式登

台，竟全功、盡全力演出。

舞者究竟是一種什麼樣的行業？他們不事生產，不製造任何產品，也不直接服務群眾，但是他們所付出的精神與力量、每天揮灑的汗水，卻遠超過一般勞動者；為了呈現一個最完美凝練的動作，必須不厭其煩，練上千百回。

現代舞祭酒瑪莎・葛蘭姆曾說過，「舞者需要有一雙農夫般的腳。」當你看過舞者腳上蚓結的累累傷疤，彷彿是一雙經年累月光腳種地的勞動之足；身上時常四處都是瘀青、撞傷，你會好奇他們究竟過著何種生活？在排練場上，舞者們經常練舞練到汗下如雨、呼吸急促，好像頃刻間就要昏厥過去一般，不禁會問：「何以要如此自我虐待？」

「跳舞是一件非常苛求於人的藝術工作，它要一個人瘦，卻要一個人跳得高，轉得快，跑得遠，往往一天工作八個小時，而收入卻非常的低。」林懷民如此說道：「但是我們從中得到很多突破的快樂，特別是我們到各地演出時，我們可以感覺得到自己確實帶給社會很大的快樂、激勵，這是我們最大的安慰。物質雖然不豐富，精神上卻相當充實。」

「每個作品都是藝術家的一部自傳。」瑪莎・葛蘭姆如是說。而舞者則以身體演出每一部作品，他們追求「動作本身的實驗是生命奉獻的目標」，在刻骨勞形之中，他們獲得心理學家馬斯洛所說的，「達到人生最高需求——自我實現的滿足」。因此，他們把肉體上的淬練當作是一種必要的過程，把精神上的勞累當作是一種必要的砥礪；這些元素，雲門每一代舞者都深切體會到，每一位舞者都有過在現實與舞蹈之間的矛盾掙扎。

雲門第四代舞者宋超群與汪志浩於一九九二年加入舞團後，在雲門當時的排練指導前瑪莎・葛蘭姆舞團副藝術總監羅斯・帕克斯的高標準鍛鍊下，曾有過一段痛不欲生的排舞經驗，想起來兩人的情緒還有點激昂。

宋超群係從高雄工專畢業的緬甸僑生，唸書時就非常喜歡跳舞。他放棄幼稚園園主任的工作，毅然走入雲門。汪志浩則是華岡藝校畢業，曾做過電視綜藝節目伴舞的工作，只是聽說雲門舞者可以出國到處演出，深深吸引了喜歡浪跡天涯的他。

這兩位一百八十幾公分的男舞者高頭大馬、手長腳長的，他們常扮演舞作

中負責扛人的角色。兩人加入雲門後，練的第一支舞就是《薪傳》，由公認最能夠傳遞葛蘭姆動作與精神的羅斯負責排練，準備一九九三年赴大陸演出的行程。

念華岡藝校時，汪志浩因為年輕好動，常不講究方法，拼了命去練一些高難度的舞蹈技巧，「練得摔斷手、摔斷腳，照常再練。」可是進了雲門，在羅斯的訓練下，從前學的技巧似乎完全派不上用場，「那時候我們正好是年少血氣方剛的時候，很輕狂，什麼都不怕，來這邊飽受折磨，一路磨下來，當時我脾氣不太好，有時候講我，我會頂他兩句。」看起來有點皮皮的汪志浩比手劃腳說，「在羅斯的時代，我和超群簡直被盯得快像烏龜一樣翻過來了。」

汪志浩用當面頂撞宣洩不滿；宋超群則一度想找人來給羅斯「罩布袋」，拖到暗處，狠狠扁他一頓。宋超群有點激動地說，「他是很用心在排，但我們剛進來，根本還搞不清楚什麼叫跳舞。我不好的可以講，但你起碼應該尊重我是個人。」當時他經常冷眼旁觀羅斯的排練，心中經常頗不以為然，暗自竊笑，「我小時候也種過田，他排〈耕種〉排成這樣子，到底會不會拿鋤頭呀！」

曾經和第一代舞者共舞、跨越好幾代的李靜君，提起《薪傳》，情緒就無法平復。

她從一九八三年進雲門後，在一九八四年到一九九三年間，跳了十年的《薪傳》。第一次排《薪傳》時，由第一代舞者中最具爆發力的林秀偉負責排練，「那真是鋼鐵般的訓練，秀偉訓練的方法很直接。我們又沒有勞動經驗，要這麼賣力、發出這麼大的聲音，對舞者來說相當難。」

李靜君猶記得到了九〇年代，跳〈拓荒〉的媽媽角色時，自己覺得已經很盡力了，林懷民卻對他們「心戰喊話」道：「要知道你們是一群沒有飯吃的人，不是平常人，已經沒有飯吃了，只為了找一口飯吃，沒有別的退路了！」李靜君說到這裡喉嚨哽咽……「當時我聽了以後幾乎跳不下去，當場痛哭起來，因為我們所花的力氣距離一個沒有飯吃的人，實在差太多了。」

《薪傳》幾乎可以說是雲門舞者共同的「惡夢與美夢」。

第二代舞者陳鴻秋形容自己在舞臺上跳得好像快垮下來了，「感覺到自己的身體已經在冒煙了。」而體操高手的蕭柏榆體能體力向來算很好，可是他回

想起自己離開雲門之前，一九八六年到美國演出那一回，也差一點昏倒在台上，「我們第一代的舞者都老了，老師卻編舞編得很快。」

《薪傳》在演出之外，還有一個故事，經常在雲門的工作人員之間流傳——林懷民曾經為了舞者排練《薪傳》不認真，自己以手捶打玻璃，當場血流如注的故事。

一九八五年，雲門曾經為了財務問題，面臨了即將斷炊的困境，第一代舞者紛紛離團，僅剩下鄭淑姬、何惠楨、蕭柏榆、鄧玉麟、陳偉誠等五位老舞者。當時，雲門的夏令營剛招收了新舞者，必須和老舞者一起排《薪傳》，緊鑼密鼓準備八六年香港的演出。時間緊迫之下，並沒有太多餘裕可排課程供大家排練，因此，安排所有舞者一起上課接著才排舞。

負責排練的鄭淑姬發現：新舞者多數沒有前來上課暖身，就直接來排舞。她把這種狀況逕行告訴林懷民，他聽了表示自己會來看看。翌日，林懷民一早就到排練場，發現果真沒幾個人來上課。

接著，這些舞者姍姍來遲之後，看見林懷民居然在場，趕緊加倍努力跳，

甚至連沒有暖身的舞者也跳，他見狀怒火中燒說：「你們明明知道《薪傳》這支舞是要人命的舞，你們沒有暖身，怎麼跳？」他怒極了罵道：「跳舞應該是為你們自己，有這樣的機會跳，你們還不知道要愛惜自己，如果受傷怎麼辦？你們不願意愛惜自己，那我也不必要愛惜自己！」說著他把手往旁邊玻璃用力一撞，血當場噴濺出來，眾人見狀嚇壞了，亟欲為他止血，他卻推開這些人，繼續訓斥著舞者們。血足足滴了二十分鐘後，林懷民自己才坐計程車去醫院縫針，醫生一急也忘了打麻藥，直接下針就縫。

鄧玉麟回想起當日的情景，拍拍胸口，餘悸猶存說：「那一次真是讓我感到相當的震撼，我終於可以體會到老林對藝術的堅持，那種求好心切的心情，幾乎已是歇斯底里了。」

即便已經到了第五代舞者，一旦舞者若未盡全力排練，驟然遭到林懷民怒斥的狀況，仍不斷重演著。林懷民排舞的習慣是：當他在教其中一組時，其他組舞者必須隨時提高警覺趕緊跟著看，並且隨時準備插進正在排練的行伍中。

為了一九九八年十二月《薪傳》二十年的紀念公演，藝術學院學生從九月

開學後，就投入《薪傳》的排練。面對這些被蔣勳稱為「肯德雞」的Y世代，林懷民仍不改一貫的心急，鄭淑姬說，「學生也不知道有人幫你看，這是很難得的機會。」有人被罵時，學生們往往會被嚇到，他們總會小心想著：「我不要倒霉被罵到！」排練時精神總會繃得更緊些。「有一天我和林老師帶領學生排練，因為學生們還不知道規矩，林老師突然間罵起來，一個學生被嚇壞了，排完以後直掉眼淚。」

值得探究的是，無論那一代舞者，在林懷民的超負荷的訓練之下，都不曾打過退堂鼓，像幾位藝術學院的男生經常挨罵，可是一旦問他們還想不想跳？答案都是：「無論如何都要跳下去，除非被老師淘汰了。」現在是舞蹈系二年級的筱梅說，「這學期我修了二十三個學分，每天早上六點半要打太極，傍晚六點半開始排舞，排到八點半，已經快不行了。有時候老師又多排了半小時，天啊！那半小時怎麼會那麼長？」即便功課如此重，即便她未必懂得這支舞的意涵，她表示自己仍非常想跳《薪傳》，那是一種對自己意志力的挑戰。

其實，舞者都清楚，林懷民雖然要求百分之兩百，但他啟發的不只是肉體

上單方面的訓練或折磨而已。第一代舞者葉台竹說，「相對的他會給你某些回饋，當你有進步時，他會毫不吝惜地誇讚你。」早期雲門的舞者常被他罵得躲進廁所裡大哭。排練場還在承德路時，第一代舞者就親眼目睹林秀偉在他的要求下放聲大叫，林秀偉已經盡力了，林懷民仍然不滿意，當場被他大罵一頓，林秀偉的情緒控制不了了，跑去更衣室哭了一場，再走出來練。舞者鄧玉麟認為，「對其他在場的舞者而言，也是一種學習。」他們如此投入的反應也刺激到旁觀者，也會促使其他舞者反問自己說：「換做我會不會這樣投入？」

自認在雲門裡學到很多的蕭柏榆則說，「林老師罵人，其實只是在看你的動作做得徹不徹底，你到底有沒有盡全力做。如果有些舞者明明可以做到卻沒有達到，他會急得罵人。」

林懷民排舞時經常會迸出相當強烈的罵人字眼，舞者王維銘說：「他就是要逼你把最大極限發揮出來，不管是身體或是其他的方面，縱使已經超過你的負荷了，但你仍會繼續跳下去，這種精神已經突破舞蹈的形式和背後的意義了。」

曾經和外國舞者一起跳過《薪傳》的他說：「不管你是外省人、本省

人、外國人都一樣，一旦這種拼的精神出來了，這個舞就成立了。」

《薪傳》的整個排練過程就是一種「勞其筋骨，苦其心志」的具體表現。

李靜君形容《薪傳》說，「這是一齣讓我又愛又恨的舞，是體能與精神的極致挑戰，你從中會探索自己從那裡來，和觀眾有很直接的互動，不用去強迫他們，說服他們，他們都很清楚你要傳達的意念。」

曾跳過《薪傳》的舞者幾乎都異口同聲的說，「《薪傳》可以讓你探照自己靈魂的最深處，考驗自己的潛能有多大？能夠喚起舞者們尋求種族血緣的經驗。」說來十分奇怪，這種喚起靈魂深處的過程，在不同代的舞者間，居然沒有代溝，跳到最後都會出來。談起《薪傳》，遠在英倫的李靜君聲音有點顫抖，說得相當傳神：「只要跳過《薪傳》的舞者，光聽到音樂，雞皮疙瘩就會直起，都想說能不能不要上去，否則就只有搏命一拼了。」

李靜君跳過《薪傳》裡所有的獨舞部份，特別是被舞者形容為會「斷手斷腳的部份」。也曾經和老舞者走過比較粗獷要發狠的表現方式。她表示，自己如果沒有跳過《薪傳》每個獨舞的角色，根本無法跳後來《九歌》裡爆發力十足

的女巫角色、《家族合唱》裡的〈黑衣〉獨舞：「你碰到挑戰性極大的角色，你會先退縮告訴自己說，縱使是把我殺了，自己絕對做不到，卻非得做到，最後果然做到了！」

對於林懷民千錘百鍊的用意，舞者們經過歷練和比較後，愈來愈能領受。無論是那一代的舞者，在跳《薪傳》之前，林懷民總會讓舞者圍一個圓圈，坐在一起，手拉著手，做發聲練習，醞釀一種共鳴，凝聚一種共識。像宋超群走過出入團的苦澀階段，他的認知已經非常清楚了……「跳《薪傳》不是體力的問題，從你點香那刻起，直到你換成祖先的服裝，心情已經開始轉換了。」

抱著「出國多過癮呀！」想法加入雲門的汪志浩，在雲門整整六年，已繞過大半個地球了，他認為雲門帶領著舞者們開拓出很大的視野，「讓我開了很多眼界。我很喜歡坐飛機，如果能去一些不同的地方去走看，我都覺得很高興；去過的地方我也覺得很舒服。雲門帶我走過一些原來不屬於自己人生當中會走的路，讓我人生有很多意外的旅途。」

雲門現有的舞者正處於盛年時期，身體狀況最好，原本應該在社會上賺取

更多的金錢，他們卻選擇舞蹈這個收入與付出不成正比的行業。舞者們其實都考慮過同樣的問題：「你花了這麼多時間，在你最青春的時刻，放棄這麼多的工作，而且不一定有什麼回饋，這到底值不值得？」但是經過《薪傳》的洗禮後，舞者們從上台跳舞、謝幕掌聲，共同得到一種能量。

加入雲門初期，宋超群還未完全辭掉原來的工作，他每週搭著飛機，台北、高雄兩地飛，只為了跳舞，「這種獲得是值得你去思考的，不是每個人都有這樣的機會去做這樣的事。」宋超群說，「不能說雲門給了我們什麼，而是它影響個人的價值觀，讓你清楚地看待自己的生命。」

一九九三年加入雲門的周章佞，是藝術學院第四屆畢業生，《薪傳》是她入學跳的第二支舞。從三歲開始跳舞，身材修長纖細的她說自己真的非常愛跳舞，即使經過《薪傳》那種狀似拋頭顱、灑熱血的舞作磨難，她仍舊十分堅定自己的舞蹈生涯，「在雲門這段時間，我總覺得自己還繼續往前走，我也不知道它的意義究竟在那裡？我只能說自己很喜歡這份工作，也很有前瞻性、挑戰性。縱使將來我們年紀很大了，應該還可以繼續跳，跳舞其實是可以不拘形式

的。」

　始終相當寡言的舞者楊儀君也是一九九三年加入雲門，她有一段不太被家人認同的學舞過程。

　從小她就嚮往跳舞，自國小四年級開始學舞，一直學到國中，家裡的環境不允許她繼續跳，只好進入普通高中。小時候她都自己騎腳踏車去舞蹈社，回家常會問父母說：「為什麼別人的爸媽都會接送小孩去舞蹈社？」父母回說：「妳既然要走這條路，就要自己走。」在這種情況下，養成了楊儀君相當獨立的個性，她總覺得自己有點男性化，即便《薪傳》這樣竭盡心力的舞作也不曾難倒她，相反的，「我從不當自己是女孩子，進了雲門才去學習當一點點女人，學習溫柔一點、學習溝通上的東西、學習不要那麼自閉、不要那麼凶。」

　雲門是她嚮往舞蹈生涯的具體實踐，她非常珍惜這樣的生活，「因為大家真的很像一家人，我一直覺得滿好的，在這裡生活、工作，對我自己有很大的好處。」至於跳《薪傳》時，別人深以為辛苦的，對她來說恰好相反：「我覺得自己處在被逼、被壓著的狀況裡，反而有一種釋放的感覺，在那裡面我變得

很自在。」

周偉萍在一九九二年進雲門，所跳的第一支舞就是《薪傳》，才跳第一場就把腳指頭跳破了，只好退到觀眾席，看同儕們跳，那種感受就很不一樣，讓她回想起在高雄念高商時，所看過的《薪傳》公演。當時很窮，只能買最高的第四樓的票，可是看了五內發熱，牢牢銘印在腦中。

周偉萍過去念高商，學科成績不如普通高中生。當初參加大學聯考時，補習班老師說，考舞蹈系學科可以低一點，勸她乾脆報考舞蹈系，她也因緣際會真的考進藝術學院舞蹈系。周偉萍透露自己一直很想回去作會計，她認為自己的個性比較適合會計方面的工作，同時，她也希望自己學過的東西不要浪費。

但《薪傳》和雲門則是「開拓我很多視野。」周偉萍說自己一直到現在，還在作會計與雲門兩個完全不同的世界裡，兩邊猶豫。

一度離開雲門，出走台灣的第四代舞者黃旭徽，一九九七年他覺得自己在雲門裡待得非常悶，一直被壓著，難受極了，他覺得已經待不下去了，不走不行。把東西清得一乾二淨，僅帶著一只非常精簡的行囊，就隻身赴紐約。他

說，「離開雲門和台灣是打算不再回來了。」

他選擇紐約這個「現代舞之都」落腳。因為從接觸舞蹈、舞團之初，所有資訊都來自美國，所有最優秀的現代舞團幾乎都在紐約，「我想去看看，好像印證以前所學的。」但是黃旭徽到了紐約，去曾經聽過的學校上課。他發現與自己想像中的世界似乎差距很大。「那個環境很豐富，它其實什麼都有，但它的前景還不如台灣有潛力、有活力。」

黃旭徽走了一遭後，又回到台灣，自己開口要求重返雲門，「這個月進來，下個月就有薪水拿了。」他酷酷地說著，二進宮之後，他的心境有極大的改變，「現在我比較用另外一種角度來看，因為我覺得林老師的教育方式有時候會很壓迫你，我又是那種不太能忍受人家的壓迫，我表面上都做了，可是心裡面抗拒很大，好像被人家掐著脖子去做。」經過紐約之行，黃旭徽好像突然長大了，「我理解林老師不斷強力地推我們，其實他也用同樣的方式對待自己，那是他人生行事的方法，我就比較不會那麼在意了。」

也曾經短期出國休息過的資深舞者吳義芳，和雲門已經有十六年的關係

了，跳過的《薪傳》不計其數，他是藝術學院第一屆舞蹈系畢業生，一九九六年獲得傅爾‧布來特基金會及亞洲文化基金會的獎助金赴美進修。

他非常愛跳舞，當年藝術學院第一屆採取獨立招生，和聯招同一天，他騙了父母從高雄左營上台北應試。「你必須要選擇一個，只有一個機會，你要自己承擔那個風險，如果沒考上，你就要去當兵了。」在吳義芳的家鄉裡，沒考上學校年紀輕輕就入伍，是很不名譽的事，街頭巷尾會議論紛紛；為了跳舞，他必須要負荷滿大的壓力，他提到雲門的「魔鬼訓練」說：「我就是喜歡跳舞，只要有舞跳，其他一切都可以忍受。」選擇一條可能會遭鄉民訕笑，或讓父母面上無光的路，吳義芳的「舞蹈之路」走得尤其謹慎，「所以你必須要學好的，如果不好的你就要看清楚，其中當然牽涉到以後你要怎麼走。」

在《薪傳》裡扮演「梢手」的角色，吳義芳從舞技生疏到今天，雖然已是舞團裡的大哥級舞者，仍不免常常遭林懷民罵，在吳義芳眼中，看到的是一個「二十四小時都在工作」，思緒隨時在轉」的良師；吳義芳說舞者都來自一般家庭，和林懷民的出身背景迥然不同，「他永遠走在前面。因為他的家族、他的

成長背景，他可能有某種使命感。所以當他在陳述某種東西時，一看到沒有時，他就會逼出來。」

舞齡很短的王薔媚，在雲門裡常扮演給大家加油打氣的角色。她遲至十六歲才開始練舞，考藝術學院時才練了一年，第二年又重考。在雲門一待七年，雖然練舞很苦，她又自認筋骨不是很開的人。但是這些年來總有些吉光片羽，堅定她繼續往前走的信念。

她永遠記得一九九三年雲門在北京演出的當天。

那年赴大陸的前一個禮拜，在總統府前馬路上排國慶日節目，跳〈渡海〉的時候手斷了，她在醫院看到X光片時，第一句話就是：「再見，北京！」雲門還是帶她去北京，在台下當觀眾，說著說著她的記憶都回來了：「北京演出時，觀眾進來就像以前看京劇的觀眾一樣，嗑瓜子的都有。可是〈唐山〉這幕一開始，觀眾從很吵雜裡立刻屏氣凝神，全場鴉雀無聲，因為自己很少有機會當觀眾，當時真的被這個團體感動到了。」她一直很珍惜能夠進雲門跳舞的機會，這個工作就是她的興趣，她覺得自己非常幸福。她說，「大家會選擇雲門

其實至少有一個標準在那裡，工作起來有一個氣氛在。」

在雲門裡和宋超群成婚的舞者張玉環，正在猶豫該不該有孩子，該不該買房子定下來的狀態。

張玉環長得神似原住民，膚色黝黑、輪廓分明，瘦弱異常，卻十足堅強，總是慢慢的一字一句說著話。她的父親原本希望女兒能改行，北京之行後就完全改觀了。她在雲門也七年了，總想說，「人的歲月都是分成一個個階段，每個階段想要做什麼事最重要，如果你有什麼顧忌的話，時間會流失得很快。」

每回跳《薪傳》對她的體力都是極限的挑戰，她卻從中更清楚做自己想做的事，沒有後悔。「下一步是什麼，我還不知道，可是我相信以後會也像現在一樣，作任何決定都不會後悔。」

在雲門裡，資歷僅次於吳義芳的王維銘從恨現代舞，到把雲門當作生活中的一部份，都要拜香港、北京演出之賜。曾經他是一個追求芭蕾舞那種唯美境界的學生，講究動作的難度與優雅；那兩度演出之後，他臣服於現代舞，也學會懂得「捨棄」。從八六年香港之行後，他努力在學「丟」，他說道：「你生活

中有什麼，都要透過某種程度的捨棄，回到最純淨的狀態，如果有任何殘渣，包括你的身體、你的技巧等，都會在舞蹈上被觀眾感覺到，自己也會感覺到。」

走過雲門和台灣最艱苦的歲月，創團舞者鄭淑姬的青春完全交付給雲門。

和雲門有著悲歡離合的關係，記憶力又直比電腦，簡直已經變成雲門的活動記憶庫了。她的想法與新一代舞者截然不同，與《薪傳》這支舞的關連更是複雜。

即便到了今天，她與吳素君、葉台竹、羅曼菲組了「越界」舞團，跳林懷民所編的《白》舞作，排練時，還是常被林懷民罵。她總是一邊訴說著雲門事，一邊無比心酸地吞著眼淚。

但鄭淑姬雖然常常挨罵，卻相當能體諒林懷民經營雲門的辛苦。

林懷民曾經從外頭回來一進排練場，發現舞者們練舞不認真，他氣得當場把背包用力往地上一摔，東西散了滿地都是，他罵道：「我在外面要錢要的那麼辛苦！你們卻這個樣子，叫我怎麼站得出來？」他也曾說過：「我要錢的背後，如果沒有一個力量支持的話，我怎麼開得了口？」鄭淑姬心思細密，她知

道林懷民希望舞者專心跳舞，從來也不向舞者吐苦水；鄭淑姬強忍著淚水說，

「他發脾氣我們也一路上看過來。這二十五年走來，雲門從沒有到有，經歷過很

多階段，一個舞團的經營本來就很難，我有那種體諒的心，我知道林老師很辛

苦。」

和林懷民這些辛苦比起來，鄭淑姬覺得自己在《薪傳》排練所受的苦根本

微不足道；相反的，她很感激《薪傳》，補足了她原來做不到的能力，「藉這個

舞我可以跳得到那種陽剛的感覺。之前，《青蛇》也把我訓練的很機靈、很靈

巧，我總是說藉舞來長大。」

一度覺得自己沒有跳舞的天分，家庭環境也不允許，離開了雲門，鄭淑姬

形容那段日子好像「失戀」一樣，朝思暮想的都是：同伴在練什麼動作？在排

那一支舞？「我知道自己離不開了，從此後，再怎麼被罵得很慘，都不再想要

離開了，因為你很清楚自己克服了這一點，你就更上一層樓。」

從體操的講究個人表現，到《薪傳》的強調群策群力，鄧玉麟的心境與心

態都有很大的改變。起初，他也不是真想學舞蹈藝術，純粹因為好玩而已，既

可以不用教書，還可以常常出國，可以每天住旅館，不用花錢，又能領到美金

零用錢，對他來講最實在不過。

鄧玉麟的情感表現是典型的「台灣查埔人」。進雲門前，總覺得「英雄有淚

不輕彈」是一種美學、一種美感的觀念，也非常害怕「肉麻兮兮」的肢體親

密。進了雲門跳《薪傳》，男女舞者互相抱來抱去的，剛開始他的確很不習慣。

舞蹈的世界和體操確實截然不同，初進雲門時，每回看舞者為了轉一圈練

上數十次，鄧玉麟心中就頗不以為然：「以我們體操選手都覺得那很簡單，不

像跳舞轉個圈要練了老半天，體操是要幾圈就轉幾圈，還會空中盤旋，技術多

麼高超啊。」

特別在《薪傳》排練時，林懷民非常強調呼吸法，他總說，「呼吸要正

確，才能不費勁跳完《薪傳》，呼吸是有方法、有內容的，一呼一吸像春蠶吐絲

似的，嘶嘶叫著。」剛開始，鄧玉麟頗有丈二金剛摸不著腦袋的感覺，勉強跟

著做。漸漸地他也感覺到不同的質感，「想不到小小的幾吋空間內也有很多想

像。」

現代舞講究與台下觀眾的眼神互動，林懷民要求舞者要「一點一滴」慢慢看著台下觀眾的表情，曾經是文藝青年的鄧玉麟也接觸過許多文藝作品，但真正進入文藝天地反倒是進了雲門之後，「從一個運動空間到一個藝術空間，視野完全不一樣。」現在他看到喜歡的人也會緊握著手、擁抱甚至親親，「這樣的肢體接觸也是一種學習，它是一種表達，是很好的一個形式。」

事實上，他承認一開始的認識是非常表層的，經過自己努力去思考、練習，才逐漸體會，原來自己也會感動自己，發現自己有感覺後，就覺得生命很豐實飽滿。透過這個環境自己不斷學習，越到後期體悟越多，他越來越捨不得這個團體。直到一九八八年雲門宣佈暫停，他才依依不捨回去教書。

跳過《薪傳》的雲門老舞者們都有這般的經驗：「跳到後來，每個人嘴唇發紫，到了幕邊都倒到地上，所剩的只有意志力了。」他們會告訴自己和同儕：「你一定要做得到。」每次跳到最後的〈節慶〉時，他們都會用眼神探詢彼此：「你還在那裡嗎？」

雲門舞者間則常藉著跳過《薪傳》，來作為發現自我的歷程。從這支舞裡，

舞者體現自身與台灣的關係，與雲門的關係，更從這種過程中，層層地自我探索。個人藉由一個群體的程序完成自我，彼此手牽著手，其中只要有一人有任何一點不願意都會傳遞給他人，特別是跳〈渡海〉時，認真跳與不認真之間，好壞立現。

總之，說《薪傳》是雲門的血肉，一點都不爲過。她讓舞者跳得血肉模糊，也教舞者學會顧全大局。跳過《薪傳》的舞者確實比同年齡的人幸運，當別人還渾渾噩噩時，他們清清楚楚知道自己的來時路，誠誠懇懇面對自己的未來途。或許正如同李靜君所說的：「在人文關懷的層面上，《薪傳》絕對是戰勝者。」啓發了所有參與者醒視自己的生命與社會的關連，這種振聾發聵的效應總不知不覺在他們的世界裡發酵著，讓他們努力心性澄明地過一生，度己也度人。

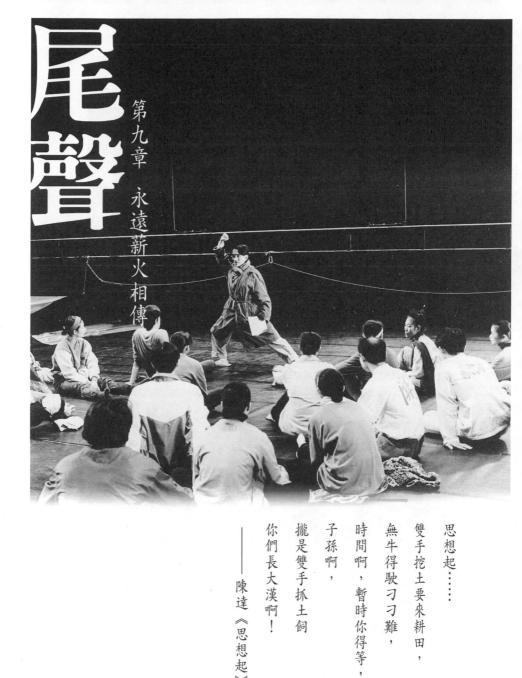

尾聲

第九章　永遠薪火相傳

思想起……

雙手挖土要來耕田，

無牛得駛刁刁難，

時間啊，暫時你得等，

子孫啊，

攏是雙手抓土飼

你們長大漢啊！

——陳達《思想起》

▲《薪傳》二十週年演出前,前四代舞者與觀眾分享薪傳的故事。
（溫璟靜‧吳義芳‧古名伸‧吳素君）　　　劉振祥攝

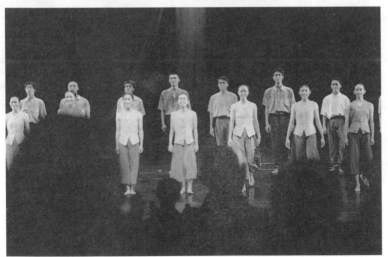

▲《薪傳》二十週年演出謝幕　　劉振祥攝

▶ 前頁圖片說明:排練後的林懷民為舞者講評。　　謝安攝

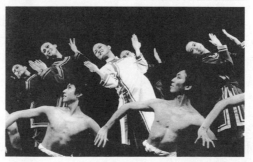

▲《薪傳》舞譜手稿，舞譜中記載的動作即為下方圖片。
Ray Cook 記譜／劉振祥攝

十次謝幕後舞台上的燈光熄了又亮，舞者列隊橫走出來，深深向觀眾鞠躬九十度，掌聲與安可聲瘋狂不止，幾乎快把舞蹈廳的屋頂給掀破了，林懷民從左邊幕走出來，以單腳向舞者跪地道謝……。

二十年後的薪傳演出已變成一場青春烈舞，依然有汗淚交織的場面以及雷動的歡呼聲……。

時空仍是一九九八年十一月的台北關渡藝術學院舞蹈系。

正在排練著〈耕種〉這一幕，「要用腰不是甩手！享受收割的興奮時，腰是飛出去的！」林懷民向學生們解說著：「這支舞在講說我怎麼樣來征服這塊土地，從這邊到那邊都是我的！」

這群七〇年代出生的年輕學生臉上露出些微困惑，他們努力揣摩著舞作中的動作。私底下，他們卻不太能體會這支舞創作的時空與意義，「老師說是在講祖先移民的事，可是我們離那些事太遠了。」

學生們的動作其實已做到七、八分了，再假以時日，應該更進入狀況了。

也是老師之一的第一代舞者吳素君曾和鄭淑姬、楊美蓉商量，是否要比照他們當年，把學生帶到野地訓練。因為踩在泥土與踩在地板的感覺畢竟不一樣，整個肢體、支架、結構、推的力度，以及站的姿勢，都有全然不同的觀感。

《薪傳》是一支用走出來的舞，斜的走、橫的走，每走一回，重量與重心都不一樣，舞者要踩出一條篳路藍縷的血路來。吳素君其實也滿諒解這些學生的難處，她說，「其實每條舞中間最難掌握的就是走路的感覺，用走路這麼簡單的動作來表達最難。」

八〇年代，台灣的外匯存底與經濟情勢看漲，早已和新加坡、南韓、香港並稱為「亞洲四小龍」了。那些藝術學院學生出生於七〇年代後期、八〇年代初期，距離第一代舞者那種吃稀飯、啃地瓜的童年時代足足相差了二十幾年，在麥當勞、肯德基、耐吉、銳跑、DKNY等這些跨國大品牌環繞的氛圍中成長，要求他們體會先祖的披荊斬棘，似乎也未必近乎情理。

每一代舞者都有其特色，這些學生的身材比例、技術比起創始舞者，都大

有精進，但精神面的體現卻總不如老舞者。所以，林懷民提起《薪傳》這支舞總說：「以前很難的事情，現在變容易了；以前很容易的事情，現在卻變難了。」

跳過無數次的李靜君的說法則是：「『難』字真的是非常重要的事；現代舞者的技術表達層面非常容易，但技術問題完全克服後，要故意把會做的事表現出很『難』作的樣子，真的更困難。」

八〇年代中期，林懷民自己曾經有過這樣的錯愕——

有一回，林懷民應邀到台中東海大學演講，當他感傷地談起，《薪傳》首演當天也正好是中美宣佈斷交的同一天時，台下X世代的東海學生忽然一陣爆笑，有人還說：「怎麼那麼巧？」林懷民當場愣住了。爾後，他不得不自我調整，重新審視這支舞的時代意義。

雲門十週年演出之前，林懷民曾帶領著當年的舞者重返新店溪畔，短短五年裡，新店溪畔已不復當年。都市急遽變化把家門前的小溪吞沒了，水質混濁、垃圾遍佈、野薑不再飄香，白鷺鷥不來了，新店溪幾乎成為都市的下水

道。

到了二十世紀末，人類的意識型態戰爭漸漸轉換成經濟戰爭的今天，《薪傳》也成爲奚淞口中所說的「一支承供藝術殿堂之作」。過了二十年，時空環境都不一樣了，奚淞說了一個頗有禪理的故事：「我們把頭浸在河裡三次，一次、兩次、三次，我們以爲是同一條河。其實，河早已經不是同一條河，頭也不是同一顆頭了。」他質疑已經時序移轉了，讓 Y 世代的舞者繼續去跳《薪傳》，是否有意義？這也是曾經參與過當年《薪傳》首演的工作人員、觀眾的共同疑問。這支舞是否會因爲時代的變遷而該藏諸名山？這支舞是否將只是一支僅存骨架，不再感動人的作品？

彷彿不然。一九九八年，〈渡海〉在美國猶他定目舞團由當地舞者演出時，據說那些西方舞者跳完後也照常痛哭流涕，被自己所感動。稍早前，紐約州立大學的帕契斯分校學生演出時，一樣是台上台下熱淚盈眶。這支舞作或許已經跨過時間、空間、種族的差異，成爲一支普遍能喚起人性的作品。

而來自美國紐約的澳洲籍，曾經記錄過喬治‧巴蘭欽、杜麗絲‧韓福瑞、

安娜‧蘇珂羅、艾文‧艾利等名家舞作的舞譜家瑞‧庫克（Ray Cook）繞過大半個地球，來到台北關渡的藝術學院待了近三個月，就是要為這支曾經深深打動他的舞作做全本舞譜。

一九九一年，庫克在香港首度觀賞雲門舞集演出〈渡海〉，他形容當時自己看了「耳朵都豎起來，全身細胞都被震起了，整個心好像已經提到喉嚨來，不由得肅然起敬、全神貫注。」他透露自己以往看演出只有三次曾有過類似反應：第一次是在六〇年代中期聆聽瑪莎‧葛蘭姆的演說，第二次是看威廉‧佛賽德的芭蕾舞作《情歌》，第三次則是看〈渡海〉。他認為，〈渡海〉的結構非常好、相當完整、能牢牢抓住人心。

當時，他看完這支舞後，積極地四下尋找它的編舞者。他對林懷民說：「你可能不知道我，但是我知道你。我是一個舞譜家，我希望能記錄這支舞的舞譜。」林懷民很乾脆地回說：「可以呀。」

以一個西方人的角度來看，庫克覺得：「《薪傳》有一個很悲壯的、如同史詩般的架構；從一個比較宏觀超然的角度來說故事。」庫克更稱許這支舞作，

「雖然講很多人的故事，卻是由兩、三個角色刻畫出很多有血有肉的個人故事。」同時，這個故事裡也排除了中國素來以男人為尊的刻板印象，女性的角色刻畫得極其鮮明。他說，「那位母親帶著族人航向狀況未明的新世界、那喪夫的孕婦等，都是該齣舞劇動人的地方。」

庫克返回美國後，與林懷民書信往來，但舞譜的工作工程浩大，要找出舞蹈的最基本元素，記譜者要長期觀察舊舞，一步步重新建構起來，一點一滴記下每個舞步，每一個空間變化，翔實記錄三度空間的肢體語言、舞作的力度、呼吸等。資料收集完成後，還得用近兩年的時間編輯梳理。這項耗時耗力的工作費用也因此高昂起來，九十分鐘的《薪傳》記錄費高達一百多萬台幣，林懷民籌不出這筆錢。庫克等不及，一九九二年，趁著去香港之便，自費來台，在台北縣八里鄉的雲門排練場裡，記錄了〈渡海〉的舞譜。

其後，庫克也在香港演藝學院、美國鹽湖城的猶他大學各教了一回〈渡海〉。

在西方學生面前教授〈渡海〉時，庫克經常以西方人的移民故事來作比

較。例如英格蘭移民橫渡大西洋到美洲大陸，航程備極艱辛，需要六到八個星期，甚至更長的時間，必須和大自然抗爭、沒有食物、天候極差，許多移民在船上感染疾病。有一回，一艘載著四百位船員與移民的船，到岸時居然死了三百五十人。那種風波險惡的狀況，和《薪傳》敘述台灣先祖過「黑水溝」的經驗差可比擬。他一面教學，一面也盤算著記錄全本《薪傳》的後續事宜。

從上個世紀到本世紀初，芭蕾舞創作了上千支的舞作，這些舞作從俄羅斯發源，一旦到了其他地域，即一一流失了；庫克舉例說：「就像《睡美人》創作於百年前，每次演出都改變一點，一年年的改變，根本沒有人知道原創者的想法。」庫克憂心忡忡地說：「過去因為沒有記錄，已經失掉那麼多了，現在更有成千上萬的現代舞者在編舞，每回編了卻沒有人記錄。二、三十年後，我們這個時代又會留下什麼？」

而現代舞在本世紀初逐漸發展，且日益蓬勃，但是早期的現代舞劇幾乎都不曾留下舞譜。庫克指出：「早在一九六〇年之前，瑪莎‧葛蘭姆、模斯‧康寧漢等現代舞大師就已經創團了，但由於他們所編的舞作都沒有留下舞譜，除

了自己的團可以演出這些舞作外，其他舞者或舞團無由演出；更缺乏研究的途徑，我們在學校可以研究文學作品、音樂作品、戲劇作品，但卻無從學習研究這些舞作。」

基於這些理由，庫克認為像《薪傳》這樣的舞作應該有人來做記錄，留下來供二十年、三十年後，甚至百年後的人們繼續研究演出。

在〈渡海〉的舞譜完成後，庫克希望能繼續做全本《薪傳》舞譜，卻因為經費沒有著落遲遲未成行。他甚至寫信給李登輝總統，請總統協助他將這齣台灣史詩經典舞作記下來。總統府把信傳給文建會，文建會將副本轉給林懷民，林懷民和雲門都沒有錢，這件事就拖了下來。而庫克十餘年前在紐約教過的學生王雲幼，曾是雲門創團舞者、現任教於科羅拉多大學舞蹈系，聽說庫克想做《薪傳》舞譜，設法籌錢，商請日盛文教基金會支付旅費，讓庫克終於成行。

在熾熱的九月天裡，庫克開始和藝術學院的學生們一起作「功課」。每天只要有排練，他就日復一日在旁邊記錄著每個動作，匆匆已到了十二月。因為記舞譜的時間為晚間六點半到九點鐘左右，來不及吃晚飯，庫克只好以餅乾果

腹，充作晚餐，他指著自己說：「我來台灣變瘦了，肚子都不見了。」他對

《薪傳》瞭如指掌，偶而，庫克也會幫著排練老師澄清一些動作。

未來，庫克的舞譜記錄完成後，將會製成三份，一份將放在紐約市，一份放在俄亥俄州立大學，以防紐約發生火災時，還保存著另一份舞譜；第三份則是留在雲門。庫克衷心期待，有了這份記錄，當其他舞團或學校看到舞譜後，或許會覺得很有趣，而希望能夠有演出的機會。他說，「如此一來，就有人付出版稅給林老師，最後修飾的部份，也將會邀請曾跳過的雲門舞者來指導排演。」舞作如能流傳，也將為收入菲薄的舞者製造工作機會。

《薪傳》原本是一支講述台灣先民故事的舞作，情感是屬於亞洲的，居然能被西方人欣賞，從另外一個天平來看，也有其放諸四海皆準的理由。或許就如同雲門的舞臺技術指導林克華所說的：「任何一個國度都有苦難的經驗，無論是移民國家的先民打拼，或是經過戰爭洗禮，戰後的重建。這些原始的拓荒精神和苦難都是相通的。」林克華更強調：「不只喚起人性，更喚起了每個民族過去的歷史與傷痕。」

中美斷交至今已經二十年，雖然台灣還籠罩在國家認同未明的陰影下，但台灣人卻也過了十數年的太平日子。

一九七六年台灣的國民每人平均所得為一千一百二十二美元，到了一九七年的則高達一萬一千九百五十美元，國民生產毛額高居全球第十八名。在這段時間裡，台灣的政治、經濟俱有一日千里的變化。政治改革運動風起雲湧，在民主運動人士的衝撞下，長期以來的威權政治遭到前仆後繼的挑戰，逐一瓦解崩潰，樹立了為數相當的民主里程碑。

一九八六年九月二十八日，長期反對國民黨一黨獨大的黨外人士組成「民進黨」，是台灣戒嚴以來唯一正式成立的在野黨。當年「美麗島事件」的黨外人士次遞出獄，壯大了民進黨的聲勢。一九八七年七月一日，國府宣告解除戒嚴，全面開放黨禁與報禁。

一九八八年一月十三日，蔣經國總統謝世。一九九二年十二月，萬年國會全面改選，第一屆全民投票選出的立法委員、國大代表邁入國會殿堂。

一九九三年，立法院次級團體「新國民黨連線」宣佈成立「新黨」。

一九九四年八月三日，中共海協會副會長唐樹備抵台，遭部份民進黨人士赴機場抗議；同年，首屆民選省市長選舉，民進黨籍陳水扁當選市長，在野黨首度成為首都之執政黨。

一九九六年三月中共在沿海大舉演習，美國派遣航空母艦尼米茲號巡弋台灣海峽。同年三月二十三日，全民直選首屆總統，國民黨籍李登輝得票百分之五十四，兩岸關係陷入膠著狀態。

一九九七年七月十八日，國、民兩黨聯手修憲，通過凍省等條文；同年十一月二十九日，縣市長選舉，民進黨得席次高達十二席，民進黨的「地方包圍中央」策略儼然成形。

國府與美國斷交近二十年來，雙方一直依「台灣關係法」保持良好關係，直到一九九八年夏美國總統柯林頓訪問中國大陸，明確提出「不支持台獨、不支持台灣加入有主權性質的國際組織、不支持一中一台兩個中國」的「三不政策」，為斷交二十年來美國對台政策的最大調整。

世紀末的台灣，當年的「黨外」人士們已然成為國會代議士，或成為地方

首長。而台灣的邦交國仍在遞減中，擺盪在二十五個上下的邦交國，亟求國際社會的認同。台灣處在表面暫時和諧，外在壓力尚未即時逼近的狀態。

《薪傳》這支舞處在這樣的時代背景，失去對抗外在災難的壓力時，所剩下的則是蔣勳所說的，「結構與秩序之美」。林懷民這支舞作利用了舞臺上最長的線——對角線的行伍，舞者從幕邊走出來向著香爐而去，在開墾拓殖的沿途遭到許多阻礙，這種氣勢可以十分悲壯也可以充滿喜悅，光就這點，《薪傳》確實可以被抽離出民族性、時代性，而其藝術成就單獨成立。

第一代舞者在七〇年代建立了《薪傳》的崇高性。八〇年代末期，台灣小劇場工作者一度改編了「薪傳海盜版」，加以調侃，顛覆了台灣七〇年代的身體意義。蔣勳認為這樣的顛覆是有趣的，他甚至建議應該有年輕一輩的導演重新執導，賦予《薪傳》另一種新意。

舞者之間原本就有代間差異，不同歲代的舞者跳起同一支舞，總會呈現不一樣的風貌，這種狀況放眼各國舞團亦復如此。如同現在荷西·李蒙舞團、瑪莎·葛蘭姆舞團演出往昔的作品，總無法展現出和二十年前相同的感覺；早期

的舞者技巧部份較少，卻有較強的激情、較有力量。今天的舞者技巧精進、卻

少了能量與苦澀的感覺。

從教育意義來看，《薪傳》仍有其繼續跳下去的價值。單就這支舞作而

言，早期是面對國家災難的挑戰，現在則是個人的自我挑戰。在承平時代，由

一代舞者傳授給下一代舞者，甚至遠傳國外，傳遞一種運動選手挑戰身體、挑

戰高難度動作的精神，縱使再過下一個二十年，《薪傳》依然有其意義。

在這支舞的排練中，我們也永遠聽得到類似這般諄諄的囑咐⋯⋯

「安靜點，專心點，笨一點，不要想太多。」

「舞獅的人，用力點，不要太老實。」

「這支舞完全是靠基礎，上台拼一下沒得拼的，拼一下殺傷力很強！女生要

知道，一路沒得休息的。」

「吃好睡好，維他命好，上課要拼命上，身體是累積出來的，不能因為晚上

累，白天隨便混，muscle definition不清楚，你必須要呼吸，否則這支舞根本跳

不完！」

排練的老師們總是不斷把身體的經驗傳述給年輕的學生，這種激勵在排練中逐漸奏效；當藝術學院的三組學生被淘汰剩下兩組時，遭淘汰的學生非常傷心，他們寧願挑戰身體與精神的極限，也不願在《薪傳》二十年的演出中缺席；面對這種打擊，有些仍極力爭取擔任候補舞者，有些女生乾脆剪短頭髮，甚至，有人失望地準備休學，不想讀了。對這些學生來說，《薪傳》顯然已經在這批原本懵懵懂懂的Y世代身上產生作用。

只要你有機會坐在教室的鏡子前面看著舞者排練，望著彩帶環舞，一陣陣風翌翌迎面而來，舞者們紅撲撲的臉，大聲喘息著，在陳達的歌聲裡：「思啊想啊起呷……，要到台灣來經營，喲！咱的稻子蕃薯攏要收成。要給你子孫的肚腹作棧間。別日大漢啊，得答阿公阿爸的人情。」你知道：《薪傳》那一縷縷香火仍持續燒著。

十二月十六日，關渡國立藝術學院舞蹈廳。場燈黑去，肅穆的寂靜中，第五代的《薪傳》舞者「喀擦」點亮打火機，燃起手中的香枝，先民形象以非常年輕的青春容顏，從芬芳裊繞的香煙中浮現出來了……

附錄：《薪傳》演出紀錄

年代 演出場次	演出日期	演出地點	場次	備註
1978年 7場	12月16日	嘉義體育館	1	首演 中美斷交日
	12月19-22日	台北國父紀念館	4	
		台中體專體育館	1	
		台南體育館	1	
1979年 3場	1月5-7日	台北國父紀念館	3	
1980年 3場	10月26-27日	嘉義女中體育館	2	
	11月13日	新竹清華大學大禮堂	1	
1983年 14場	5月13日	中壢中央大學	1	雲門十週年演出
	5月15日	基隆市立體育館	1	
	5月17日	新竹清華大學	1	
	5月19-20日	台中縣立文化中心	2	
	5月21日	苗栗頭份國中	1	
	5月22日	屏東中正藝術館	1	
	5月24-26日	高雄市立 中正文化中心	3	
	6月2-5日	台北中華體育館	4	
1985年 48場	5月21日	彰化縣立文化中心	1	
	5月24-25日	台中中興堂	2	

年代 演出場次	演出日期	演出地點	場次	備註
	5月16-27日	台南市立文化中心	2	
	5月31日－ 6月9日	台北社教館	10	
	6月13-14日	高雄市立 中正文化中心	2	
	9月10.11.14日	台北社教館	3	
	10月 26.28.29.30日 11月2.4.5.6.10. 11-17.19-21.24日 26日－12月1日	美國巡演	28	
1986年 14場	6月10-11日	香港	2	
	6月17-18日	菲律賓馬尼拉	2	
	7月22日	香港國際舞蹈 學院舞蹈節	1	國立藝術學院演出
	8月1日	台北國際舞蹈 學院舞蹈節	1	國立藝術學院演出
	9月26日－ 10月11日	美、加大學城 巡迴公演	8	
1988年 14場	5月4日	台大體育館	1	
	5月6日	嘉義縣新港國中	1	
	5月10日	台南市文化中心	1	
	5月12日	台中中興堂	1	
	5月14日	彰化北斗家商	1	
	5月25. 27-29日	德國北萊茵 國際舞蹈節	4	

年代 演出場次	演出日期	演出地點	場次	備註
	9月13-17日	澳洲史波雷特 國際藝術節	5	
1992年 25場	9月1-8日	台北社教館	8	
	10月24-25日	新竹交通大學禮堂	2	
	10月30-31日	宜蘭蘭陽女中禮堂	2	
	11月3-4日	花蓮縣立文化中心	2	
	11月7-8日	台東縣立文化中心	2	
	11月14-15日	澎湖縣立文化中心	2	
	9月18日	瑞士巴賽爾舞蹈節	1	
	9月28日	德國法蘭克福	1	
	9月30日－ 10月1日	德國路德微希	2	
	10月5日	德國菲德烈	1	
	10月17日	台北戶外公演	1	
1993年 10場	3月4-5日	香港	2	
	10月22-23日 10月26-27日 10月30-31日	中國演出	6	北京 上海 深圳
	11月9-10日	新加坡	2	
1994年 2場	3月8-9日	維也納國際舞蹈節	2	
1998年 10場	12月16-23日	國立藝術學院表演 藝術中心舞蹈廳	10	國立藝術學院演出 《薪傳》二十週年 特別公演

總演出場次：150場　曾演出國家：香港 菲律賓 美國 加拿大 瑞士 德國 中國 新加坡 奧地利

臺灣後來好所在∵中美斷交及《薪傳》首演20
週年紀 / 古碧玲著. - - 初版. - - 臺北市：
臺灣商務，1999 [民88]
　　面 ；　公分. - - (Open；4：15)

ISBN 957-05-1570-8 (平裝)

1. 舞蹈 - 臺灣

976.8232　　　　　　　　　　　88001175

100臺北市重慶南路一段37號

臺灣商務印書館　收

對摺寄回，謝謝！

OPEN

當新的世紀開啓時，我們許以開闊

OPEN系列／讀者回函卡

感謝您對本館的支持，為加強對您的服務，請填妥此卡，免付郵資寄回，可隨時收到本館最新出版訊息，及享受各種優惠。

姓名：＿＿＿＿＿＿＿＿＿＿＿＿＿＿＿　性別：□男 □女

出生日期：＿＿＿年＿＿＿月＿＿＿日

職業：□學生　□公務（含軍警）　□家管　□服務　□金融　□製造
　　　□資訊　□大眾傳播　□自由業　□農漁牧　□退休　□其他

學歷：□高中以下（含高中）　□大專　□研究所（含以上）

地址：＿＿＿＿＿＿＿＿＿＿＿＿＿＿＿＿＿＿＿＿＿＿＿＿＿＿
　　　＿＿＿＿＿＿＿＿＿＿＿＿＿＿＿＿＿＿＿＿＿＿＿＿＿＿

電話：（H）＿＿＿＿＿＿＿＿＿＿＿（O）＿＿＿＿＿＿＿＿＿＿

購買書名：＿＿＿＿＿＿＿＿＿＿＿＿＿＿＿＿＿＿＿＿＿＿＿＿

您從何處得知本書？

　　　　□書店　□報紙廣告　□報紙專欄　□雜誌廣告　□DM廣告
　　　　□傳單　□親友介紹　□電視廣播　□其他

您對本書的意見？　（A/滿意 B/尚可 C/需改進）

　　　內容＿＿＿＿＿　編輯＿＿＿＿＿　校對＿＿＿＿＿　翻譯＿＿＿＿＿
　　　封面設計＿＿＿＿＿　價格＿＿＿＿＿　其他＿＿＿＿＿＿＿＿＿

您的建議：＿＿＿＿＿＿＿＿＿＿＿＿＿＿＿＿＿＿＿＿＿＿＿＿
　　　　　＿＿＿＿＿＿＿＿＿＿＿＿＿＿＿＿＿＿＿＿＿＿＿＿
　　　　　＿＿＿＿＿＿＿＿＿＿＿＿＿＿＿＿＿＿＿＿＿＿＿＿

臺灣商務印書館

台北市重慶南路一段三十七號　電話：（02）23116118・23115538
讀者服務專線：080056196　傳真：（02）23710274
郵撥：0000165-1號　E-mail：cptw@ms12.hinet.net